新媒體技術與藝術互動設計

Interaction design of arts and technology in new media

丘星星 編著

藝術家
Artist Publishing Co.

CONTENTS

CONTENTS

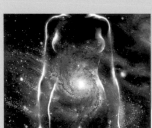

新媒體設計
發展概述

1
Chapter

新媒體設計發展概述

文化創意產業與新媒體設計教育

　　大數據時代，由新媒體創建的共用資源，帶動文化創意產業創新、創業之所以在全球迅速推廣，因為它是源於以大眾所需要的共用經驗為思考基礎，超越了技術模式的純粹性，讓科技真正服務於人類的一種創意、創造過程。

　　與之並進的新媒體設計教育，作為文化創意產業內容之權重榜首，以其獨特審美標準的創意高流通方式，開拓了世界性的新媒體設計教育與文化創意、創業的互動發展空間。

　　大眾創業，萬眾創新。創新驅動經濟以所向披靡之勢橫掃全球，新媒體伴隨高新技術無限升級，由創意產業持續創新的文化商品層出不窮，如雨後春筍，遍地生機，突顯於設計、電影、戲劇、音樂、廣告（傳播）、動漫、電玩遊戲、

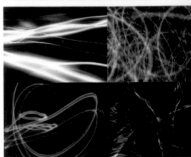
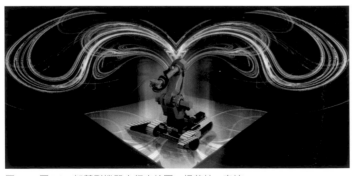

圖1-1、圖1-2　智慧型機器人行走繪圖　楊茂林　李喆

服裝、藝術品收藏等領域，成為民眾對提升生活品質需求的重要組成部分，不可或缺。

在全民體驗新經濟的生活熱情中加速孕育了新媒體設計內容，正朝著永無止境的創意高峰攀登，前所未有的顛覆了設計教育領域以往傳統學科的教學陳規，催生出從體驗經濟發展入手，促進設計教育改革創新的新媒體設計教育理念，讓設計與民生共存，讓創意帶動世界性的新經濟繁榮。如圖1-1、圖1-2所示。

文化創意產業定義

1. 文化創意定義

「文化創意」的英文原意 cultural and creative 是形容詞，用來修飾名詞。人類的文化已有數千年的演化，人類的創意想像自幼年時期，從對賴以生存的地域環境與人際生活方式的認識便開始萌發。

● 創意的本質

「創意」通常指的是生產新事物的能力，或者是由個體或者團隊的概念和發明所產生，這些概念和發明是個體的、原創的，有意義的。

● 文化創意產業

文化創意產業中，創意作為核心要素，強調由個體或團隊知識與創意對文化商品的創造與投入，研發開創出新的競爭力與經濟成長力。

創意力的啟迪與發揮、拓展，不僅需要依託教育體系的培育，在產業鏈中還需求政治穩健，社會背景脈絡與規範的行業組織機構的交互作用，創意力方能發展興盛。

圖1-3　美麗的森林　二維動畫　楊春　大陸全國美展獲獎作品

創意是一種由創意工作者、知識、網路與技術，便於新的有意義的想法與社會文脈得以交互連結的過程。如圖1-3、圖1-4所示。

圖1-4　互動卡創意設計　Adobe　獲獎作品

2. 文化創意產業驅動

英文原意為 Driving of culture creative industry

● 創意經濟：基於資訊、文化、知識的創造力，技能與天分、智慧財產權與財富創造。以創意為核心，向大眾提供文化、藝術、精神、心理、娛樂產品的新興產業。

● 創意經濟1996年率先由英國政府提出實施，John Howkins 首創（創意經濟）理論。

3. 創意經濟主要屬性與趨勢

● 創意產業是感性生產化——即更加人性化的產業。

● 創意產業發展趨勢

(1) 從精英創意到全面草根性創意。

(2) 從生產為中心的創意轉向生活方式主導的創意。

(3) 從理性機械工程行為轉向演進的生物化行為。

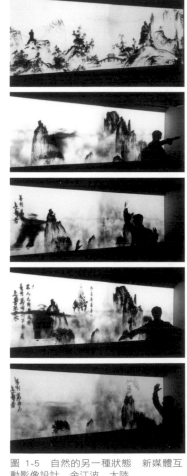

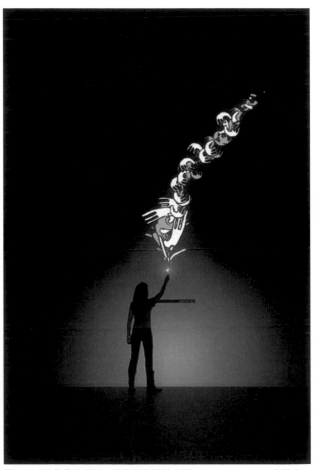

圖 1-5　自然的另一種狀態　新媒體互動影像設計　金江波　大陸

圖 1-6　點燃我的激情　洛桑藝術設計大學　SIGMSIX | ECAL實驗室　瑞士

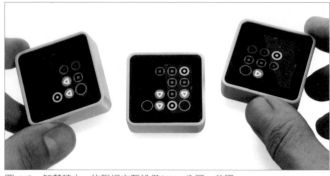

圖 1-7　親密　時尚設計 交互技術　荷蘭　　圖 1-8　智慧積木　物聯網交互設備Sifteo公司　美國
盧森格德工作室　Studio Roosegaarde

創意產業與新媒體設計教育內容

1. 創意產業

　　早在1997年，英國根據本國經濟發展階段的特點，宣布了極具後工業化色彩的所謂「創意產業政策」後，立刻掀起一股以文化作為新時代國家經濟發展主軸的風潮。一時之間各國群起仿效……

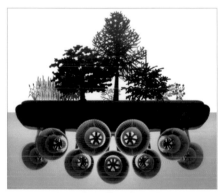

圖 1-9　海峽動力水輪機　綜合材料
Anthony Reale　美國College for Creative Studies

　　2001年，中國大陸正式將文化產業納入全國「十五規劃綱要」，擬作為新階段國民經濟和社會發展戰略的重要部分。台灣則於2002年提出「文化創意產業發展」，試圖將注重美學表意的創意思維納入產業體系，以期讓台灣邁向另一個高峰。

　　顯然，這種由商業、科技、藝術文化的結合，創新經濟價值，已是全球的趨勢，只是各國政策適用的詞彙略有不同：英國、澳門、香港，紐西蘭等地以「創意產業」為片語，歐陸諸國以及中國大陸則用「文化產業」，台灣綜合兩者此詞意，稱之為「文化創意產業」，美國更為具體的喻此為「智慧版權產業」，日本更泛

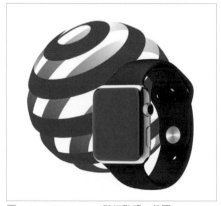

圖 1-10　Apple Watch與紅點獎　美國

指為「內容產業」。

　　2005年2月，由聯合國教科文組織提出〈文化產業的背景報告（Backgrounder on Culture Industries）〉，將詞意定義為「文化產業」與「創意產業」，幾乎是兩個可以互換的名詞，之後「文化創意產業」成為各國專業人士的共識。

2. 新媒體設計教育內容

　　目前，文化創意產業定義沿用英國的內容：起源於個體創意，技巧及才能的產業，透過智慧財產權的生成與利用，而有潛力創造財富和就業機會。諸如設計、電影、戲劇、音樂、廣告（傳播）、動漫、電玩遊戲、服裝、藝術品收藏等，這些具備高附加價值的創意，以高流通特點的活動形式，都屬於該範疇，與這類相關學科的知識、專業技術與產業管理模式，以及傳媒道德操守等亦屬於新媒體設計教育的內容。

　　設計要解決哪些問題？設計是否關心弱勢群體？是否關心公益？新媒體經濟時期對創意設計的評價標準——致力於貼近生活，創造性地為民生解決問題，服務國家建設和發展，成為創意產品設計成功與否的核心所在，同時也是新媒體設計教育關注的問題。

　　由此可見，文化創意產業的豐富性，學科交叉門類複雜，與之相關的文化創意產業教育也成為一個超常跨界學科領域（inter-disciplinary），在不同社會背景下，有著不同的創意語言及美學教育內容和運作模式，因為不同地域創意產業發展成功與否，都將受限於所處地緣環境、經濟、文化教育資源，以及在地民眾對當代媒體體驗經濟模式的認同與否，可能直接或間接影響創業導向。如圖1-11、圖1-12所示。〈森林〉的創意設計委婉生動地向世人提出了保護自然資源的警示。

圖 1-11、圖 1-12　森林　視頻創意設計　Adobe 獲獎作品

中華語文基礎與傳播方式

　　學術發展有其一定的規律，華語傳播應該從中國語文基礎研究開始，建構中國文字的科學性，以便提供訊息製作技術的基本規範。

　　中華文明擁有世界上最久遠、豐富，而且發展期間從未間斷的藝術傳統。在過往幾千年的歷史長河中，中華文明締造了數量驚人的藝術品，形式精美、技術純熟，以象形文化獨具創造特色的傳播方式，向世界展示了從遠古走來的圖像文化足跡，無與倫比。

　　漢字源於中華文明五千年的歷史積澱，構成每個漢字的偏旁部首都是一個完整的文字，並具備特定的詞義，有的偏旁部首還來源於美麗的民間傳說，甚或跌宕起伏的動人歷史故事。

　　漢字古今，趣味無窮。2015年春節期間，由中國中央電視台舉辦的元宵猜字謎大賽的華語創意，展現了數字時代古漢語與當代文化交互演繹的情景，漢字以新媒體傳播方式為載體，給中國傳統新春佳節帶來別樣的樂趣，為此列出幾則案例與讀者分享。

1. 謎題：「雙方都許可」

　　猜一網路語言（2字）

　　謎底：呵呵

　　解釋：雙方都允許，兩個「口」都說可以。

　　非常形象的描述漢字象形部首的直觀形態。

2. 謎題：「打破砂鍋問到底」

　　猜一電腦配件

　　謎底：硬碟

　　解釋：硬是盤問。

　　從漢字字面固有的意義進行語義重組，體現了跨學科領域的思維特徵。

3. 謎題：「春天還會遠嗎？」

　　猜一中國傳統農曆二十四節氣

　　謎底：冬至

　　解釋：感受氣候的變化，冬天已到，春天就不遠了。

　　這是一個與生活常識有關的內容，具有漢語言圖像形容場景的邏輯意義。

4. 謎題：「赤橙綠藍紫」

　　猜一中國漢語成語

　　謎底：青黃不接

解釋：中國傳統習慣對彩虹色彩的說法「亦橙黃綠青藍紫」，有意隱藏「黃」和「青」兩字，得出「青黃不接」，色彩形象的描繪農耕時令的徵候，也是生活常識內容。

5. 謎題：「粒粒皆辛苦」

猜一生活必需品

謎底：中藥丸

解釋：用五言唐詩形象形容中成藥加工過程的不易，突出古為今用的漢語聯想特點。

圖1-13、圖1-14　錦繡　非物質文化遺產創意節目　大陸央視網路新春李宇春

6. 謎題：Not enough

　　猜一中國古代詩文（7字）

　　謎底：不足為外人道也

　　解釋：選用東晉末詩人陶淵明著的《桃花源記》中的一句詩文，取譯英文的「不足」之意，英文又含有「外人」之意。將英文引入漢字字謎大賽，從一個新的視角體現了語言文化多元性的當代文化現象，以及超常跨學科的語言媒介創意的互動作用。

　　近年，中國不少非物質文化遺產的創新成果都與新媒體技術與藝術互動密切相關，在體驗中反省中華傳統文化教育倫理的意義。如圖1-13、圖1-14所示。

古漢語　新作為

　　創意產品的互動設計美學，應該是設計師的目標，相較而言，台灣新生代設計師似乎比前輩們更為注重創意設計互動的美學價值。

　　素有中國文化經典美譽的古漢語，長期以來一直被兩岸設計師視為尋求創意靈感之源。在中華傳統文化傳承的基礎上，台灣新生代設計師將之應用於對弱勢族群的產品設計的創意內容中，讓產品設計與使用者間互動交流更為親密，增強互信價值。

　　「馬到乘功」便是成功一例。這一木製兒童搖椅的產品設計理念來自於古漢語成語：「馬到成功」，辭源（四卷）釋義：「戰馬所至，立即成功。元曲選鄭廷玉公：『教場中點就四丨萬雄兵，……管取馬到成功，奏凱回來也。』後泛指迅速可取得勝利。」

　　這件產品的命題不但以古漢語成語冠之於畢業設計作品，還將古漢語的雙關語義應用於該產品的功能詮釋之中：「搖、升、移、變」與耳熟能詳的「搖身一變」諧音，可見其獨具匠心！

　　產品創意設計中，如此精通、見解獨到地應用古漢語的雙關語義實在不多見。「搖、升、移、變」的產品功能特性是根據兒童成長行為心理作了細緻科學的考察，結合產品製造工藝媒介的作用，創造了適宜全齡段兒童娛樂健身的多功能產品。

　　「馬到乘功（Rocking Chariot）」兒童搖椅具備的「搖升（身）移（一）變」的功能釋為：「搖——像乘坐搖，搖馬般來回擺動；升——移動式升降輪胎；移——利用移動式輪胎轉換成滑步車；變——可依照年齡層不同變換需求」。如圖1-15所示。

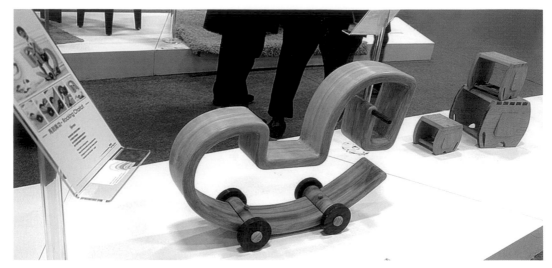

圖 1-15　馬到乘功　產品設計　台灣新一代設計展

　　如此全方位地為用戶所想、所為的創意，著實讓家長們篤信使用該產品一定能夠馬到成功，Rocking 一定能成為助孩子成長的好夥伴。該創意證實了：產品和使用者之間需要一個良好的溝通回饋的體驗機會，如此才能夠透過互動，逐步引導使用者實現他所希望達到的目的。

新媒體文化

　　新媒體文化具有超常跨學科知識的特徵，涵蓋新技術應用與藝術創意智慧，以及需要通過綜合素質對相關學科、產業、社會經驗的認知能力，同時具備不斷修正、更新、創新成果的智慧體驗與預見性。如圖1-16、圖1-17所示。

　　圖1-17所示，根據超常跨學科知識內容創意設計的三維動畫短片〈生生不息〉，試圖探索生命運行的秘密。

　　片中所呈現的生命體同時代表了自然個體和人類，將這些不同物體聯繫起來的是生命。各個自然物體宛如各個器官，共同組成一個大的生命體，或者象徵人體內迴圈，猶如自然界的迴圈。

圖 1-16　西班牙館展示──
未來娃娃　上海世博會

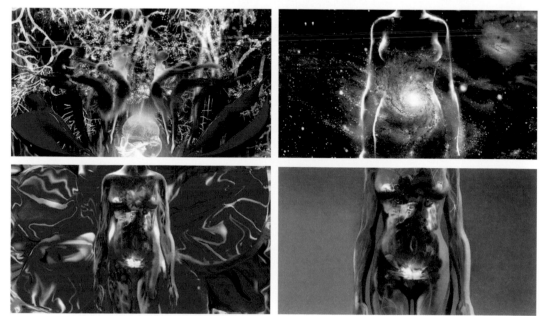

圖 1-17　生生不息　三維動畫短片　祝卉　大陸

圖1-18所示，〈生命輪回變奏〉數位設計 Hugh O'Donnell 美國波士頓大學 屬於一幅大作品的一部分，月球中的肌理是採用顯微鏡下人手動脈的圖像來描繪，而非通常用的環形山。

這套數位藝術組畫是為紐約大學附屬醫院新建的心血管中心繪製的。作品的理念是激發心血管病患者們——新生的願望。

選擇電腦輔助數位介質作為這件作品的工具，是希望讓人類飛上月球的技術靈性也能為醫學與藝術的創新服務。

技術與藝術互動

創意並非科學，是一門藝術。數位創意的藝術想像需要技術的量化標準流程嚴格執行方能實現，才有量產。

新媒體創意產品，以通過流量的傳輸方式，分別以視頻為載體進行播放；或者以物化材質創新的形式予以體現，前者具有可視聽功能，後者還兼備原生態材質所具有的可觸性經驗，無論訴諸任何感官，都必須具備高品質的審美意義，這就是新媒體技術與藝術互動的成果，讓民眾「享受生活」不再紙上談兵。

圖 1-18　生命輪回變奏
數位設計　美國

視聽媒體

視聽媒體通過輸出流量並以視頻、音訊為載體進行演播，程式設計採用碎片化模式按序匯出傳送至終端使用者，資料生成串流媒體（Streaming media）播放方式，屬於串流媒體範疇。

視聽媒體藝術不僅根植於文化的多元性，更根植於人類的共通性。影音動漫、電玩遊戲和廣告傳播內容的大資料量具有可重複性的特點，需要用藝術創意借鑒來表現技法、技能，從而創造的藝術感染力則需要視聽數位媒體合成技術的量化執行，方得以推廣。如圖1-19、圖1-20所示。

圖 1-19　絲路　央視網路新春　那英演唱與沙畫視頻　大陸

圖 1-20　紙境　二維遊戲（唯美風格）　英國

物化媒介

　　新媒材介質的應用屬於新媒體創意物化形式的體現。通常由視聽媒體帶動的品牌效應或時尚潮流、藝術品收藏為導向，以及其衍生發展的相關周邊產品，或以各類新技術可量產的物化媒材為載體，承載著賦予人性化的親和力和原生態或低碳材質美感的創意形式，成為民眾日常生活、工作學習中不可或缺的組成部分。如圖1-21、圖1-22所示。

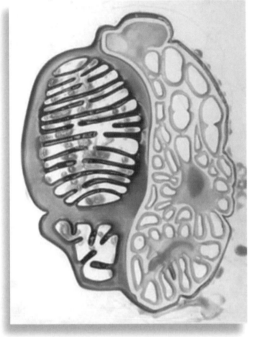

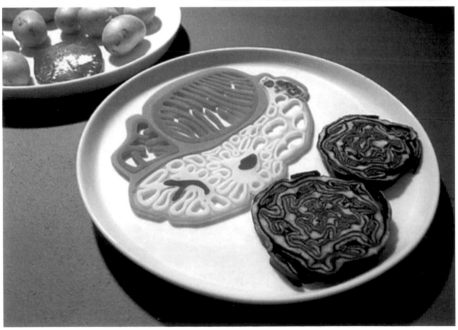

圖 1-21　未來肉類食品　英國

〈北京勘探〉創意設計
使用中國北京市實際地點的
即時氣象資料，構建出一個
引人入勝的模擬景觀。諸如
光線、時間、風和雲的模擬
圖像，根據真實的氣象資料
反映到虛擬景觀之上，以期
增進環保意識。

圖 1-22
北京勘探
藝術家與 IDIA 實驗室　美國

新媒體創意經濟特徵

　　新媒體創意經濟的宏觀定義，它是一個不斷發展的複雜系統，創新的過程充滿實驗性和挑戰性。它具有以下幾個特徵。

兆億經濟

　　新媒體創意設計的特徵主要以兆流量的資料進行傳達，可複製性強，通過創意內容的多重運用性，滿足分眾時代的多元需求，以最精簡的成本達到最豐碩的效益。如果將創意產品在流通過程中所創造的價值利潤，以兆數計算，業界形容優秀的創意內容1億可創下1兆美元的產值，所以，稱之為兆億經濟。如圖1-23、圖1-24所示。〈哈利波特〉的成功上映，並創造了形形色色的衍生商品，體現了兆億經濟的魅力。

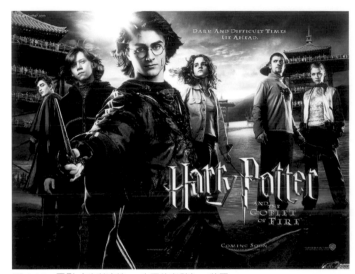

圖 1-23　電影〈哈利波特——火盃的考驗〉　英國

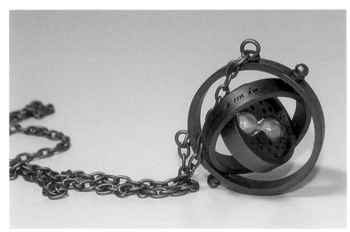

圖 1-24　衍生產品〈時間回轉器〉項鍊　英國

注意力經濟

　　從影音娛樂媒體創意產業的角度來看，閱聽大眾的群體眼球專注度是達成資本累計的根本，成為注意力經濟的要素。每日各式傳媒呈現的視訊圖像沟湧澎湃，如何吸引消費者的眼睛是新媒體創意設計開智的亮點。所以又稱之為注意力經濟。如圖1-25、圖1-26所示。

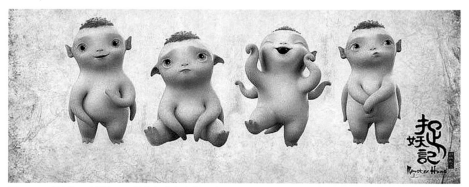

圖 1-25　捉妖記　電影　CG動畫與真人合作　大陸

圖 1-26　阿凡達變形站　程式設計　數位互動影像　美國

體驗式經濟

1. 體驗經濟歸屬智慧資本

　　由新媒體創意開發的文化商品多數屬於「體驗型商品（experience goods）」，在用戶實際接受商品之前，商品的市場需求及反應程度只能依據過往同類商品上市情況的調研之後，提供預測的消費額可能性指標，存在不確定風險，故也成為象徵經濟。因此在商品設計與問世的前期準備工作期間，應該注意幾個問題。

● 首先設計師的關注點應該建立在與用戶共用經驗的基礎上。例如商品材質、結構形態、審美觀感的級別、舒適度等設計細節內容。

● 文化商品在行銷過程中必須與同類用戶建立起體驗互信的關係，通過網路、微信、二維碼（APP）的直接溝通，讓用戶感受不同商品的使用特質與品味，以及創造性的解決使用中出現的個別問題，增強用戶對商品的使用信心，同時帶動一批潛在用戶。如圖1-27所示。

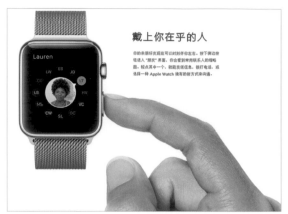

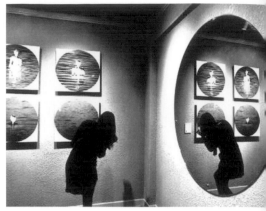

圖 1-27　戴上你在乎的人　Apple Watch　美國　　　　圖 1-28　冰佛嘎德　觀眾在觀展時刷二維碼

圖 1-29　哪吒鬧海　動畫原畫美術總設計　張仃　1979　大陸　　圖 1-30　豬八戒吃西瓜　導演萬古蟾　1958　大陸

2. 文化商品所具備的文化資本（culture capital）特徵

是一種同時擁有經濟價值，以及包含和已經提供了部分文化價值的資產。如藝術品。如圖1-28、圖1-29、圖1-30 所示。

以族群共有的觀念、習慣、信仰與價值存在的無形資產，也可稱作智力（intellectual）資本。如宗教文化、民俗商品。

文化商品的超文化價值（extra-culture value）。例如不同的文化種族、族群的文化傳統，以及精神需求的不等，都需要通過商品設計形式來完善滿足用戶對商品的期待標準。對藝術品收藏機構而言，則需符合收藏者預期的價值標準。

2015 年，西藏畫家韓書力創作於 2011 年的作品〈丁酉加冕圖〉被法國巴黎居美國立亞洲藝術博物館永久收藏。該博物館建於 1889 年，收藏了大量的亞洲藝術品，成為亞洲地區之外最大的亞洲藝術收藏地之一，近數十年來，鮮有收藏中國當代畫家作品，

可見〈丁酉加冕圖〉作為藝術品收藏的文化價值所在。

上述內容需求的是一種特類的用戶群體，推廣設計體驗需要豐富的專業知識與多元的文化素養和人文境界，方能勝任文化商品推廣的職責。

3. 文化商品是國家、地方或族群的象徵性符號

不僅能強化共用該設計形式傳達之間的認同意識，該形式傳達的資訊還具備行銷的功能，透過特定的文化商品形式的意象，吸引用戶主動參與消費體驗，提升商品的附加價值，同時帶動相關產業的創新與發展。如圖1-32、圖1-33所示。（詳細內容見本書第5章節）

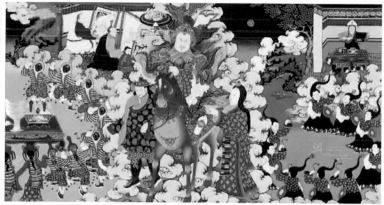

圖 1-32　菩薩樹傳——百幅新唐卡之一　西藏

圖 1-33　傳統體育——百幅新唐卡之一　西藏

左圖 1-31　丁酉加冕圖　水墨畫　韓書力　大陸

超常跨界應用

跨界語言的審美轉換

新媒體並非單門學科，而是一門多元知識文化的複合學科。

新媒體研究不同於純理論或技巧的研究，是衍生自當今人類生活對百科知識的體驗進程中，超出常規跨界的學科所設置的應用界限，存在於互動體驗過程中，提高對審美感知的認同，以優化生活品質為主導。〈我的太極〉創意設計如圖1-34所示。

將三維圖像的採集、繪製、展示等技術運用到移動平台上，同時結合了混合現實與交互的技術，實現了三維動態教學的展示及娛樂互動。

審美消費多元化

蘊藏於消費過程隨之引發的跨界語言審美習慣的轉換，相繼出現在不同應用領域中，具體影響著與民生息息相關的衣食住行、工作、休閒娛樂的各個環節，具有審美需求多元取向，以及審美分眾消費特性。

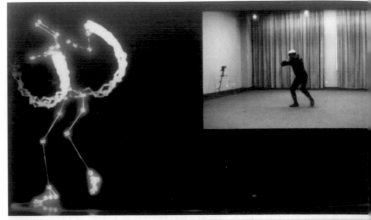

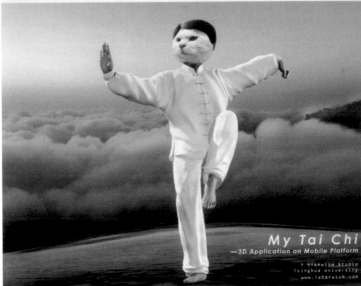

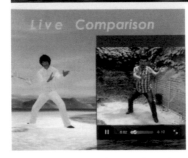

圖 1-34 我的太極 基於移動平台的交互軟體應用 祝卉 大陸

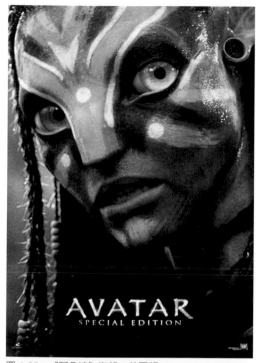

図 1-35　《阿凡達》海報　美國版

審美消費體驗化

　　注重賦予商品文化意涵，塑造感官體驗及思維認同，一種結合科學技術與美學、重視官能感知的新消費形態，並以資訊休閒娛樂消費支出為主體。

　　消費過程中產生的應用美學情緒滲透在生活的各個方面，通過互聯網的高流通手段，瞬間形成跨國界、跨語種的審美體驗的認同。如圖1-35、圖1-36、圖1-37 所示。

　　綜上所述，知識經濟提供了不同於以往的開發與改良產品的方式，廣義上的「創意」可以改造原有的生產模式與產出通道，並且都需要人才之間廣泛的合作，以及新媒體技術與藝術的互動體驗。

図 1-36　《阿凡達》海報　大陸版

図 1-37　《阿凡達》海報　台灣版

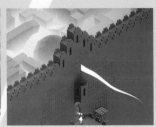

互動媒體設計藝術

2 互動媒體 設計藝術

Chapter

數位互動設計藝術教育內容

創意已經成為決定競爭優勢的關鍵。對用戶而言，商品不僅是商品，而是「作品」，一種可以豐富自己生活，讓生活成為更有品味的「藝術品」形式，商品的象徵價值與符號價值成了資本市場交易法則的主軸，民眾對生活「藝術品」形式的審美標準，在與生活互動的深度體驗中誕生了。

互動創意設計

1. 互動創意應用

荷蘭盧森格德工作室 Studio Roosegaarde 試圖通過題為〈親密〉的時尚作品，探究私密性與技術之間的關係。〈親密〉是一件採用電子箔片製成的高技術服裝。如圖2-1、圖2-2、圖2-3所示。

互動特點：

● 當人們靠近或觸碰到它，他就會變得透明起來。

● 社交互動程度決定了服裝的透明度，創造了一種親密的體感遊戲。

2. 互動藝術裝置設計

這是一個互動藝術裝置，通過分析觀眾大腦的腦電波實現互動；當觀眾戴上頭帶後，一隻蝴蝶將投影在面前的窗櫺中，按照觀眾的腦電信號，在竹影中上下飛舞，觀眾的注意力集中程度，眨眼頻率也會對畫面產生影響。如圖2-4所示。

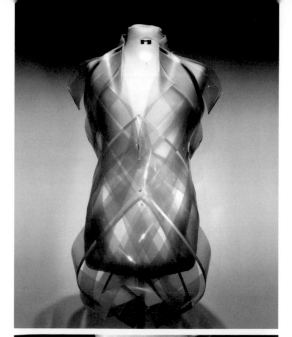

串流媒體審美特徵

　　創意經濟時期，數字創意美學教育則成為提升生活「藝術品」價值的重要途徑之一。在高新技術手段交互作用無所不能的生活環境中，技術是由硬體程式設計資料加密所控，包括任何為新創意形式調配的數位曲線都具備以「點（point）」為單位的數控流量化指標操作，審美過程是通過連續動態化圖像的滾動迴圈，以視覺捕捉的快閃資訊為審美思維載體，審美判斷過程伴隨著具有碎片化整合的綜合能力，形成串流媒體審美特徵的解讀方式。所以，設計師創意的藝術境界成為不可限量，和所有應用軟體發展一樣，隨著社會經濟發展所需，不斷地創新與串流媒體設計審美品質相適的升級版。如圖2-5所示。

左上圖 2-1、中圖 2-2、下圖 2-3
Studio Roosegaarde　荷蘭

圖 2-4　空窗子　黃石　李敬峰　大陸
背投投影裝置　腦電波感應器

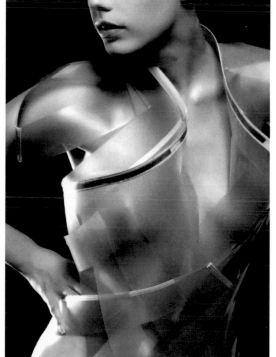

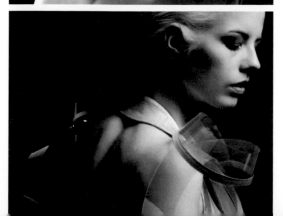

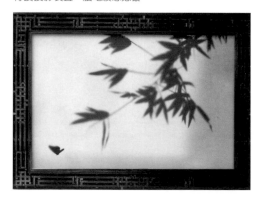

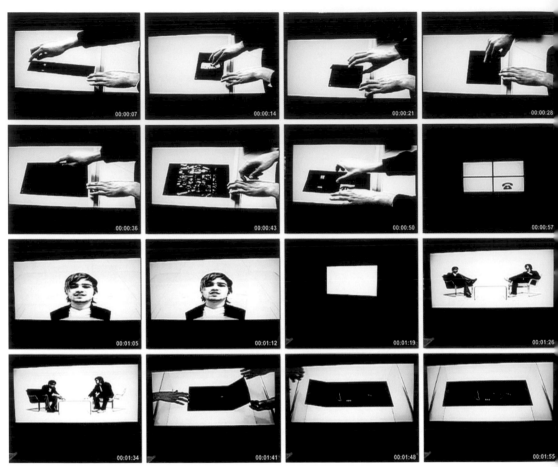

圖 2-5　創意互動卡應用視頻　Adobe獲獎作品

象徵性價值

數字創意的藝術價值越高，象徵商品的價值也越高，被用戶接受度越廣，互動媒體作用越大且附加價值超成正比。

● 阿凡達變形站

該裝置通過人臉識別技術參數捕捉到觀眾的面部影像，經過參數化的計算，即時地將觀眾的頭像變形、拉伸、染色成為電影中的阿凡達形象。

在變形過程中，電腦能夠自動分析每個人不同的五官及面部特徵，影響每個局部的變形參數，是生成後的「阿凡達」頭像還保留著該觀眾的特點，讓人一看「就是他」！實現觀眾的明星夢。如圖2-6、圖2-7所示。

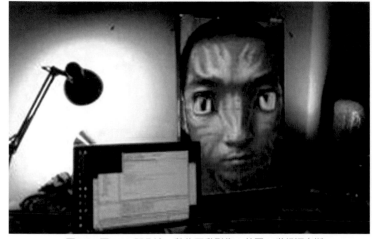

圖2-6、圖2-7　阿凡達　數位互動影像　美國20世紀福克斯

創意基本準則

　　互動媒體具有串流媒體審美瀏覽的特性，決定用戶在最簡短的時間裡對心儀的商品作出選擇，成為終端使用者。因此創意設計的審美形式既要適合商品使用特性，又要為用戶提供最便捷的瀏覽程式。

● 商品形式鮮明。

● 信息量豐富。

● 操作簡單。如圖2-8、圖2-9、圖2-10所示。

　　上述幾個特點都成為互動媒體設計藝術的基本準則。

左圖2-8　商品形式鮮明　app store 應用商店

中圖2-9　信息量豐富　淘寶

右圖2-10　操作簡單　應用商店查看軟體詳情介面

基於瀏覽器的設計

流量可限性，創意無限性。流量化設計，以最小值兆數為終端使用者提供最省時的服務。

介面設計精準化

圖文編排在有限的視線關注位置上，針對介面內容合理分割黑白灰面積，讓用戶的視點能夠在第一時間落到所需資訊內容的設計節點上。如圖2-11所示。

圖文編排極限化

根據軟體應用的特性，在介面設計圖文編排中突出軟體功能的效用，介面設計形式具有對內容提出示範指導意義。如圖2-12所示，PDF是一款圖文編排軟體，便於大數據的圖文輸出，兼具不可編輯功能，在介面設計過程充滿了精緻美的典範性。

使用程式模組化

模組化設計一直是軟、硬體工程師與設計師追求的形式，因為在視頻有限的空間裡，讓使用者最快掌握使用資訊，明確操作程式，使用模組化歸納方法，有助於提示作用，加快互動效應。如圖2-13所示。

通常人們對電子產品設計介面的瀏覽圖式形成模組化習慣的審美意識，拓展了整合思維美學的意義。合理的模組化文字編輯有利於程式設計硬體的使用程式設置，同時也方便用戶讀取操作功能提示，使用便捷容易帶給用戶美感舒適的互動效應，增進產品的可信度。

操作視覺化

從生活與情境出發，由符號意義圖像化提示操作，讓用戶更為直觀自如。

按鍵隨性化

點擊程式設計需符合用戶欲求心理。如圖2-14、圖2-15、圖2-16。

圖2-11　介面設計精準化　iPad系統「提醒事項」功能

圖2-12　圖文編排極限化　PDF介面設

圖2-13　使用程式色彩模組化

圖2-14　操作視覺化　系統介面　　圖2-15　按鍵隨性化iPad系統　相冊　　圖2-16　macbook qq登陸介面

圖2-17　電子書　上海世博會　大陸

非基於瀏覽器的設計

　　流量可創性，通過精準圖文設計，擴展有限記憶體的視頻資訊可讀數據，體驗互動美學的敘事過程，創意簡潔，設計流暢，內容豐富。如圖2-17、圖2-18、圖2-19所示。

圖2-18、圖2-19　兒童主題公園　上海世博會互動展館

設計形式可創性

敘事內容的交流過程有較大的可創性。在播放時間與流量的限制中，可創造無限的藝術想像空間，有效利用與內容相適應的設計形式，讓流量使用體驗提供最大化價值。

● 悅視性
● 悅讀性
● 悅耳性

應用開發

遊戲設計應用

目前，電腦遊戲軟體在美國、英國、日本、還有台灣，被使用的生命期平均僅兩週，如果在這段時間不能進入熱門榜前十名之列，已投資的數百萬元將前功盡棄。這就要求遊戲軟體應用的類型與設計形式別出心裁，介面設計時尚與使用者操作行為心理都是值得探討的問題。

遊戲類型

通常電子遊戲載體分為電視遊戲、電腦遊戲、手機遊戲，被稱為三種科技類遊戲。

根據資料載體傳播形式，使用中被通俗簡稱為：桌遊、網遊、手遊。

2015年台灣新一代設計展的動漫作品〈小小的舉動　大大的創意〉針對環保主題作了有益的探索。如圖2-20、圖2-21所示。

1. 桌遊創意理念

紙是生活中非常重要的用品，但是很多人卻不懂

圖2-23　小小的舉動　大大的創意　桌遊　台灣

圖2-24　網遊　台灣

圖2-25　武將　介面設計　手遊　韓國

珍惜而浪費紙張。養成節約用紙的習慣，就能保護更多森林資源。

2. 網遊設計創意

　　每一張卡片上都有我們能為環境所做的小事，或許就只在我們一念之間。除了帶給孩子耳濡目染及保育的概念，更能促使孩子從身邊小事開始做起。

　　選擇自然災害及各類動物的內容製作卡片，按照遊戲故事內容程式設計步驟，讓青少年在玩遊戲的過程中潛移默化地接受生態環境保護教育。如圖2-23、圖2-24、圖2-25所示。

設計風格特徵

　　除了角色設計以外，遊戲場景是體現一款遊戲的特色意境，這種具備導覽性的創意氛圍取決於遊戲終端使用者的選擇，如何吸引玩家所好，場景設計的虛擬藝術風格具有至關重要的作用。（以下部分詳細內容可參考本書第6章節）

● 寫實風格

圖2-26
三國殺
中國傳媒大學動畫學院
大陸
遊戲專業學生設計

圖2-27
九陰真經
大型MMORPG網路遊戲
蝸牛公司
大陸
榮獲「2013年度CGWR中國遊戲排行
榜年度國產網遊精品獎」

你可能不知道像我这样一个精灵如
何落得如此下场。让我告诉你事情
怎么来着…

● 唯美風格

圖2-28
迷失之風 Lostwinds
作為Wii平台上的經典遊戲，也移植到
了iOS平台。

圖2-29
紙境 Tengami
解謎冒險類移動遊戲
由英國獨立開發小組Nyamyam製作研發

● 卡通風格

上圖2-30 　仙境傳說 Ragnarok
2D+3D的混合遊戲 　韓國 Gravity 公司

右圖2-31 　武將 　原畫設計 　韓國Gravity公司

設計心理特徵

　　〈紀念碑谷〉ustwo games 開發的解謎類手機遊戲，利用了迴圈、斷層及視錯
覺等多種空間效果，構建出看似簡單卻又出人意料的迷宮，一些超出理論常識的路
徑連接，讓你在空間感方面一下子摸不著頭腦，而這也是作品的神髓所在。
● 介面圖像懸念化，如圖2-32、圖2-33、圖2-34、圖2-35 所示。
　　〈時空幻境〉（Braid）是 2008 年於 Xbox 360 平台發布的一款平台動作遊戲。遊
戲亦於2009年登陸PC、Mac、PS3平台。
　　〈時空幻境〉獲得了包括 美國獨立遊戲節「最佳創意獎」在內的諸多讚譽。
● 介面審美通俗化 如圖2-36、圖2-37所示。

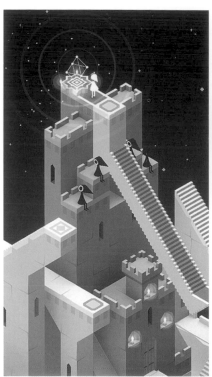

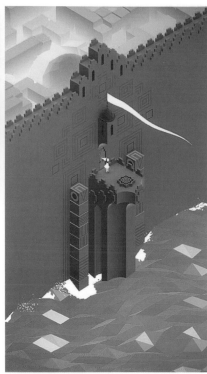

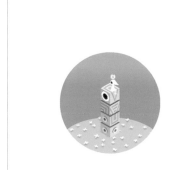

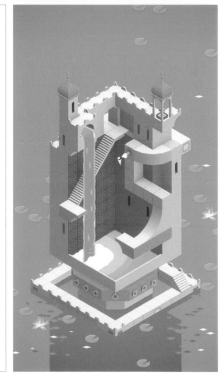

左頁
圖2-32、圖2-33
圖2-34、圖2-35
紀念碑谷　英國

右頁右上
圖2-36、圖2-37
時空幻境　美國

右頁中圖2-38
文字條塊化

右頁左下圖2-39
圖片條理化

右頁右下圖2-40
圖文動感化

設計步驟易用性

- 文字條塊化
- 圖片條理化
- 圖文動感化

　　互動設計理論家喬登在〈超越可用性：產品帶來的愉悅〉一書中指出：「互動設計師的工作，在於讓使用者能夠運用產品的功能，同時，也讓人和產品之間以一種優美的方式互動。」如圖2-38、圖2-39、圖2-40所示。

3
Chapter

移動媒體
創意設計

3

Chapter

移動媒體
創意設計

　　創新經濟時期，在新媒體用戶體驗的互動作用下，移動媒體設計領域不斷創新拓展，涵蓋了動漫、真人秀和動態圖像，影音媒體產業則整合多樣創意產業內容，以獲取更多的資源與更高的價值回報。

影視動漫媒體文化

　　大數據時代，由新媒體帶動文化創意產業的發展在全球迅速推廣，中國文化產業的「文化轉變」過程，從「中國製造」過渡到「中國創造」或「中國設計」，影視動漫形式作為新媒體經濟的重要載體，是文化創意產業體系中最具影響力的一大內容，是創造兆億經濟產業的主體之一。

　　2015年7月16日上映的影片《捉妖記》，是真人與CG相結合的全新類型奇幻喜劇電影，有著前所未見的樣式與大開眼界的內容。電影導演許誠毅曾聯合指導《史瑞克三世》，他唯一的目標是為中國觀眾打造一部歡樂的電影。影片由藍色星空影業有限公司、安樂（北京）影片有限公司、北京數字文化傳播有限公司聯合出品。

　　《捉妖記》熱映以來，不足一個月創下了超20億人民幣，成為票房最高的華語片。為影視媒體領域裡的「中國創造」開闢先河。如圖3-1、圖3-2、圖3-3、圖3-4、圖3-5、圖3-6所示。顛覆以往對類似角色的塑造風格，使小妖胡巴的萌態讓人心疼，過目不忘。

　　這部影片講述的是一個長得像白蘿蔔的小妖怪的故事。網友評論：「我們最終看到了一個萌萌的小妖怪，而且是那種在懷裡恨不得融化了的那種。」

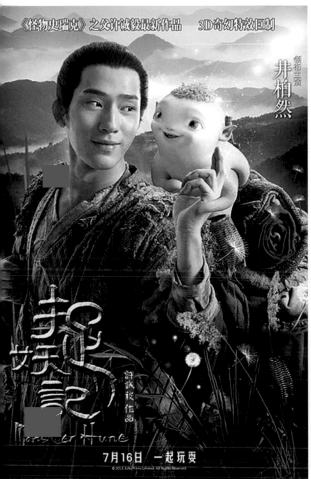

圖3-2　捉妖記　海報　海報圖

圖3-3　捉妖記　劇情　大陸

圖3-1　捉妖記　海報　許誠毅執導

圖3-4、圖3-5、圖3-6　捉妖記　動畫主角─小妖胡巴的設計　許誠毅原創

動漫美學

作為移動媒體內容的動漫美學是自創新詞，用以描述21世紀新美學，相對於抽象美學之於20世紀，動漫美學是指受到動漫影響後所產生的審美傾向、品味，而不是指動畫、漫畫本身。

動漫是動畫和漫畫合稱的縮寫，是中國大陸地區特有的使用名詞，該詞出自1993年創辦的動漫出版同業協會與1998年創刊的動漫諮詢類月刊《動漫時代》，後經由《漫友》雜誌傳開，因概括性強，在大陸地區的使用開始普及。

動漫創意美學教育與文化創業

1. 動漫創意美學教育

動漫美學教育的綜合知識重構成為創意產業教育必須跟進的內容。台灣著名動畫家蔡志忠坦言：「動畫作品所具有的傳世價值在於動漫美學對於國民生活的價值。」可見審美教育意義對社會產生的影響之深遠。

● 動漫創意美學的教育學科

主要以漫畫、插畫、動畫漫畫、動畫、遊戲、微小說（劇本或文本）、微電影、公仔等周邊產品及相關衍生內容；還包括歷史故事、民間傳說、民俗風情、數位技術美學、全介質材料及其工藝美學等。如圖3-7、圖3-8、圖3-9所示。

● 創意表現

在高校動漫美學教育中，根據文創產業形式特點與時俱進，合理汲取中華經典動畫美學教育的創意表現手法，在文本分鏡設計、角色塑造、場景渲染等環節，借助高新技術、數位媒介的先進性，對提高學生的審美想像和創業境界提供著質的飛躍。如圖3-10、圖3-11、圖3-12、圖3-13所示。

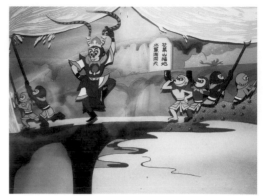

圖3-7　大鬧天空　動畫　導演萬賴民　美術設計張光宇　中國上海美術製片廠出品　1961-1963年

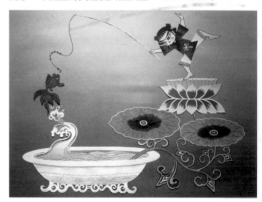

圖3-8　漁童　動畫　導演　萬古蟾中國上海美術製片廠出品　1959年

圖3-9　三毛流浪記　漫畫　張樂平　大陸

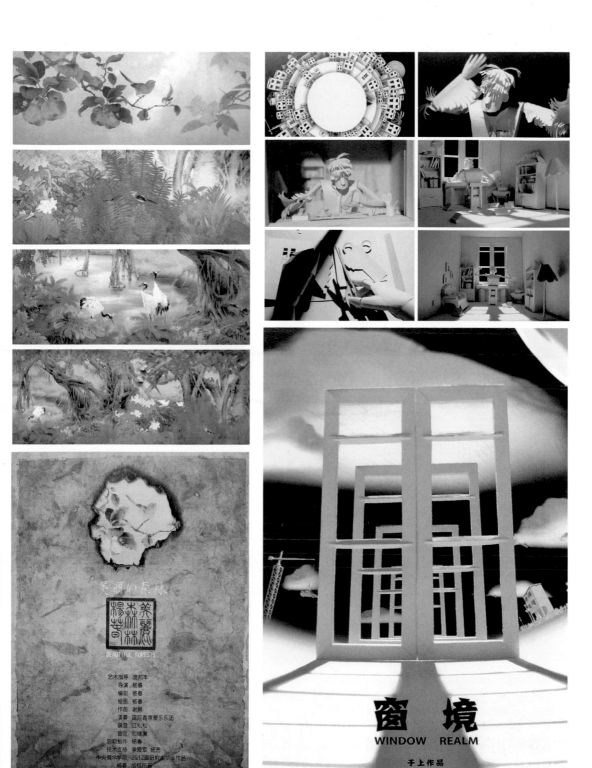

圖3-10　美麗的森林　動畫6分37秒　楊春　大陸全國
美展金獎　中央美院
圖3-11　動畫片頭

圖3-12　窗境　定格動畫　于上　大陸
圖3-13　窗境　定格動畫片頭　于上　大陸

2. 文化創業的附加價值

● 文化傳承的動力

　　動漫創意審美教育具備引導及影響中華文化傳承發展的動力，因為創業者要面對社會的文化建設做出正面貢獻，專業學校應該肩負起以傳播中華文化審美教育為創業導向的社會責任。如圖3-14、圖3-15所示。

● 全領域審美影響力

　　動漫創意文化作為一種具備全領域審美影響力的意識形態，借助高新技術手段，在通過各類產品形式傳達表述的同時產生有效性的社會效益，成為新興文化產業改革創新不可或缺的重要組成部分。

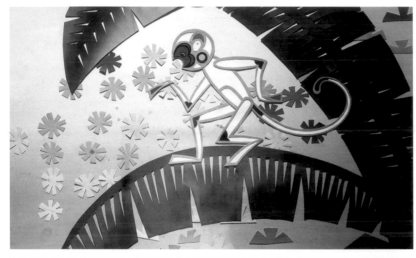

圖3-14
等明天　美術設計黃永玉
1962　上海美術製片廠

圖3-15
三個和尚　導演阿達
動畫設計　馬克宣等
1980

● 文化創業機遇

　　動畫、漫畫、遊戲及周邊產品與新媒體的交互作用，經由互聯網的傳播，在開發創意經濟的同時帶動相關傳統產業提升附加價值和競爭力，成為產業結構優化升級的催化劑，為學子開拓了豐富而充滿挑戰的文化創業機遇。

　　正如被譽為台灣卡通之父的趙澤修所言：「無論是台灣或是大陸，能借卡通片，把純中國色彩的故事及中國人的幽默感表達於動態的畫面，使國產卡通受到世界人士的鑑賞和認識。」如圖3-16、圖3-17、圖3-18、圖3-19所示。

圖3-16
童年
動畫漫畫
劉嫻
大陸

圖3-17
老人與小豬
動畫
孫怡然
大陸

圖3-18　梁山泊好漢開會記　動畫漫畫　傅顯瑜　大陸

圖3-19　雲間幻想　動漫漫畫　蔣志超　李耀卿　大陸

動畫文本圖像化

影音媒體之間的巨文本現象必須應對風險管理和控制而衍生的策略。現在越來越多影音產品題材來自大眾熟悉的社會問題，或是取材自其他媒體形式中既有的現成作品，或是遵循成功的前例做再創意、創製。以下分析一組二維動畫案例，這是二十九屆世界設計大會的獲獎作品。

● Adobe獲獎作品動畫作品《Clockwork》，英國皇家學院。如圖3-20所示。

交流目的：Clockwork故事開始是一系列插圖和素描，描述了對環境和感情的一種感覺。Clockwork主題的基調是通過一對父子的關係表現工作的單調乏味和反覆迴圈。兒子每天都要求與在礦井工作的父親一起玩發條玩具，可是他父親卻因工作得太累了而力不從心。

分鏡描述：鐘擺不停，隨時針慢慢地行走，爸爸每日和兒子在一起的時光除了用餐喝咖啡、午休（在桌面打盹），就是下井上班，一天忙碌之後，下班回家還要洗澡……。設計表現方法。

作者選用了紙張、鉛筆，以及 Adobe Photoshop 和 After Effects 軟體。所有內容都是用 Photoshop 掃描和重新設計尺寸的。然後用 After Effects 3D 工具設計風景，最後用 After Effects 進行後效編輯，誇張的手繪速寫風格留給觀眾清新熟悉的體驗。

● The Idea 視頻創意作品

通過文字表達了個人與社會的關係組合及共存意義。在字母重組跳躍之間，傳播關注社會工作的教育理念。如圖3-21所示。

● Adobe 設計成就獎（ADAA）

90年以來的歷史，它授予了來自世界頂級搞笑的最有才華和最有前途的學生美術設計師、攝影師、插圖畫家、動畫家、數位電影製作人、開發者和電腦藝術家等等，以此獎勵他們反映出對技術與藝術有利融合的成就。

漫畫動畫

由漫畫改編的動畫節省了動畫人物設定、情節設定等環節，也減少了投資成本。全球最獨特的例子，大概就是結合漫畫與動畫的日本動漫產業，即節省成本，又能便於量產。（日本動漫）。如圖3-22、圖3-23所示。

《灌籃高手》以高中籃球為題材的勵志型漫畫及動畫作品，也是日本歷史上銷量最高的漫畫之一。如圖3-24、圖3-25、圖3-26所示。

圖3-20　Clockwork 動畫　英國

圖3-21　The Idea Adobe 獲獎作品

動畫插畫

用動畫表現形式的連續性特點,改編為插畫創意設計與繪製,提煉關鍵性,讓故事更為簡潔生動。如圖3-27所示。

圖3-22、圖3-23　神隱少女　動畫　宮崎駿　2004年獲奧斯卡獎　日本

右頁左上圖3-24　灌籃高手　漫畫　日本
右頁左中圖3-25　灌籃高手　原畫　井上雄彥　日本
右頁左下圖3-26　灌籃高手　動畫　井上雄彥　日本
右頁右圖3-27　抗倭名將戚繼光　動畫插畫　雷亞倫　大陸

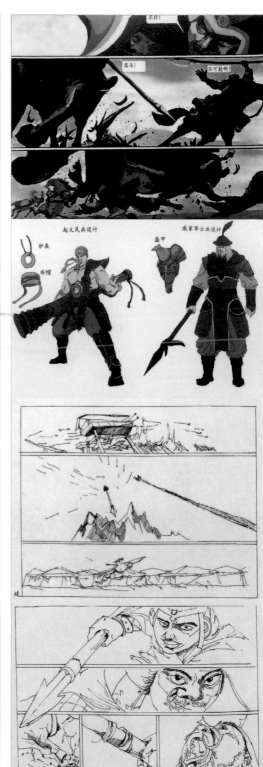

真人秀演繹

Cosplay高仿動漫

用高新技術的術語將 cosplay 英譯翻為「高仿動漫」，生動的 Cosplay 為英文詞典增添新詞彙，Coser 則是真人秀扮演者的專有名詞。如圖3-28、圖3-29、圖3 30所示。

明星消費心理

從審美心理體驗過程分析，美感經驗被證實為心理上有所準備的觀賞者與吸引人的美感客體交會的時刻，這一刻成就了明星消費心理需求的經久不衰。

不少觀眾被極富傳奇色彩的動畫故事所打動，動漫角色或場景甚至成為粉絲們心中的偶像和理想生活情境，人們希望動漫角色生活在現實中，與粉絲們交會共同互動，由真人扮演動畫名角的消費方式從此誕生，並形成一個巨大的產業鏈，開拓了新業態。

崇拜偶像，追求心中假像的理想世界，並且能在瞬間實現，這就是新媒體的體驗經濟過程技術與藝術情感交融互動的創造作用，和創新成果之一。

圖3-28、圖3-29、圖3-30　魔卡少女櫻　林蕾扮演　大陸

影音媒體

　　如今將已有百年發展歷史的電影、八十多年的動畫與音樂、超半世紀的電視等媒體形式包括其中，適逢新媒體經濟的高流通時代，創意創新的影音媒體視覺形式耳目一新。

　　數位互動影像《阿凡達》由美國20世紀福克斯、美國紐約 Inwindow Outdoor 公司合拍，成為當代全球家喻戶曉的鉅片，影片角色無一真人扮演，成就了全領域數位化互動的影音媒體創新，節省了通常影片拍攝的巨耗。如圖3-31、圖3-32所示。

圖3-31
圖3-32
阿凡達
美國電影
海報

影音媒體的商品屬性

影音媒體屬於一種象徵性財富，它的價值在於永遠具備超凡創意巧思與撼動多元族群的心靈美學，消費者在與商品互動體驗中提高生活藝術素質。

由於數位技術突變性的發展，與新媒介形式的加入競爭，影音媒體的商品屬性已有顛覆性的轉變。

影音產業每五年要重新分析目標觀眾，重新評估產品在影音超級市場裡的價值，以便研擬新的策略，讓產品在新的包裝下再進入市場。

影音內容的創製

在高美學素質的系統化，同時追求經濟效益的命題下，關鍵在於必須掌握一條以原創構思、作品創製、行銷發行、映演銷售、社會附加價值等緊密環扣而形成的直接性產業結構鏈。

1. 產業結構鏈

這一結構鏈在創意構思階段，必須廣泛地與相關社會文化資源結合，例如文學、戲劇、音樂、歷史（民俗）和繪畫等。應用高新技術與專業團隊創製出「原創作品」後進行量化複製，通過行銷發行體系的運作，將其「商品化」，在多元形態的市場流通。

《西遊記之大聖歸來》2015年7月10日以2D、3D、巨幕形式在大陸公映，是根據中國傳統神話故事《西遊記》進行拓展和演繹的3D動畫電影，由高路動畫、橫店影視、十月動畫、微影科技等聯合出品，田曉鵬執導，張磊、林子傑、劉九容和童自榮等連袂配音。如圖3-33、圖3-34、圖3-35、圖3-36、圖3-37、

圖3-38、圖3-39、圖3-40、圖3-41所示。

影片講述了已於五行山下寂寞沉潛五百年的孫悟空被兒時的唐僧——俗名江流兒的小和尚誤打誤撞地解除了封印，在相互陪伴的冒險之旅中找回初心，完成自我救贖的故事。

作為全球首部西遊記題材3D動畫電影，《大聖歸來》在戛納創下中國動畫電影海外最高銷售紀錄。在2015年第18屆上海國際電影節上，成為傳媒大獎設立十二年來首部入圍的動畫電影，同年9月獲得第30屆中國電影最高獎金雞獎項之一「最佳美術獎」。

左頁圖3-33
西遊記之大聖歸來
海報　大陸

右頁：
上圖3-34　西遊記之大聖歸
來劇情　大陸
下圖3-35　西遊記之大聖歸
來唐僧化生江流兒　大陸

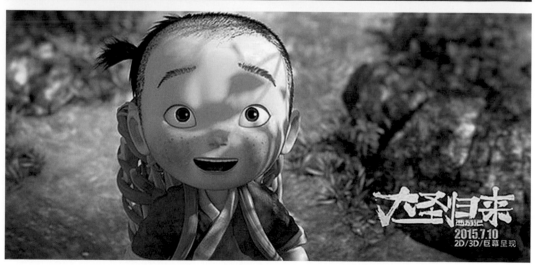

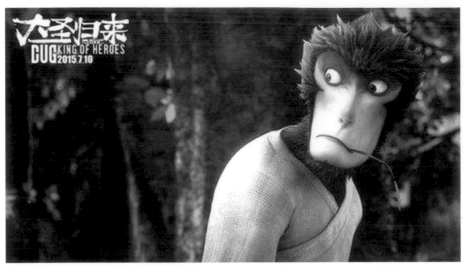

圖3-36　西遊記之大聖歸來　孫悟空劇照　大陸

圖3-37、圖3-38　西遊記之大聖歸來　《西遊記之大聖歸來》場景設計　大陸

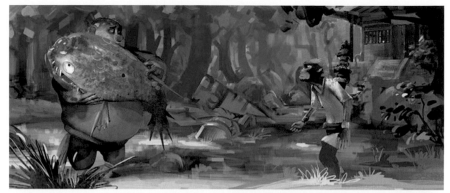

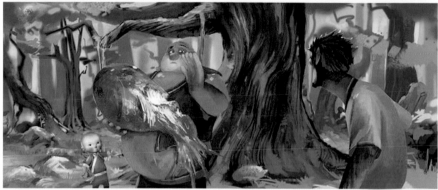

圖3-39　西遊記之人聖歸來手繪原稿（人設與場景）　大陸

圖3-40、圖3-41　手繪原稿　大陸

● 創作背景

　　《西遊記》是中國神話的巔峰之作，原著中有很多謎一樣的環節，引起了人們一次又一次的解讀浪潮，但在 3D 動畫電影領域中，鮮有西遊記題材出現，於是製作方經過八年的醞釀和三年的製作，3D 動畫電影《西遊記之大聖歸來》終於誕生。

　　影片的世界觀是架構在《西遊記》小說原著的基礎之上，根據中國傳統神話故事，進行了新的拓展和演繹，成功的把數位技術的時尚性與中國古典名著神話的審美精髓相融合，展示了新媒體文化的藝術境界。

2. 典型案例分析

　　《哈利波特》（Harry Potter）成為新世紀最神奇的娛樂品牌，匯聚了文化產業和創意產業領域中最強有力的商業鏈。積累的價值超過70億美元，創造相關的衍生商品高達十萬種之多。

　　羅琳（J. K. Rowling）於1997年完成這一首部傳奇小說，隨後的六部，部部轟動，被譯成六十多種語言，在二百多個國家和地區累計銷售達二億多冊，創造了出版史上的神話。

　　2000 年，美國華納集團買下該套數的電影版權，在英國拍攝，全球發行。至今已上映的作品約累計了四十億美元全球票房；以及錄影帶、DVD 的收入，同時衍生大量周邊產品與社會附加價值：可口可樂以一億五千萬美元買下全球獨家聯合發行權；全球三家最大的玩具製造商美奈爾（Mattel）、樂高（Lego）與孩之寶（Hasbro）則分別以數千萬美元的價格獲取特許經營權，此外還開發了電腦遊戲，未來將建立主題公園等等。

　　通過衍生產品的內容，強化品牌形象的推廣，這是《哈利波特》又一成功手段

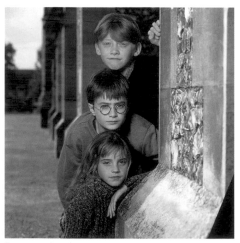

圖3-42　哈利波特　三位主角

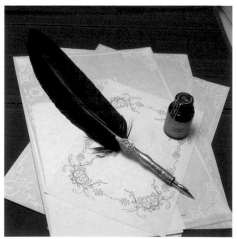

圖3-43　衍生產品　羽毛蘸水筆

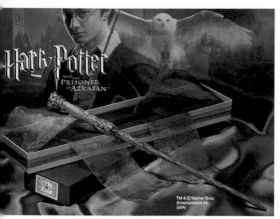

圖3-44　衍生產品　哈利波特　魔杖

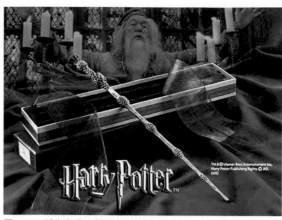

圖3-45　衍生產品　鄧不利多教授　魔杖

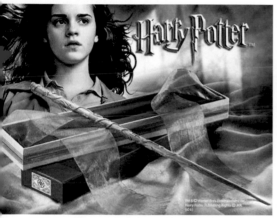

圖3-46　衍生產品　妙麗　魔杖

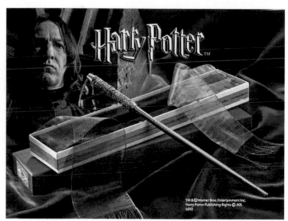

圖3-47　衍生產品　石內卜教授　魔杖

之一。如圖3-42、圖3-43、圖3-44、圖3-45、圖3-46、圖3-47所示。

　　「魔杖」是貫穿該劇始終的導火線，亦是該劇最具懸念之處。於是在衍生產品中推出魔杖系列，讓使用者在消費過程中體驗虛擬世界的奇幻情境，最大化的滿足探險心理的慾望。

3. 創意品牌

　　創意產業推出的是一套套高原創性的品牌系統，這個產出必須自高認定或高獨特的文化歷史脈絡藝術資產中去創意萃取，已獲得民眾的共鳴。

　　由漫畫雜誌改編為電影、電視，再改編為遊戲和衍生產品，這個產業鏈形成後，受眾因為觀看了動畫，覺得有趣，自然再轉向同主題的遊戲，或是因為看了電影再轉向同主題的雜誌或單行本，這是受眾與影音媒體創意產品的藝術互動體驗效應。

　　受動漫內容影響，日本國內與動漫角色有關的商品銷售額每年高達兩萬億日元左右。

● 〈ONE PIECE〉（航海王）

是日本漫畫家尾田榮一郎作畫的少年漫畫作品。在《週刊少年 Jump》1997 年 34 號開始連載。描寫了擁有橡皮身體戴草帽的青年路飛，以成為「領海王」為目標和同伴在大海展開冒險的故事。另外有同名的領海王劇場版、電視動畫和遊戲等周邊媒體產品。

《ONE PIECE》（航海王）公映以來截至2013年11月，發行量在全世界突破 3.45 億冊，是全世界發行量最高的日本漫畫。漫畫單行本的翻譯版在日本以外有三十個以上的國家和地區出版發行。相關商品在 2012 年度的市場規模約達一千億日元。2012 年在第 41 回日本漫畫家協會賞獲得大賞。如圖3-48、圖3-49所示。

圖3-48　航海王　原畫　尾田榮一郎　日本

視聽媒體集成化

影音媒體兼具視聽娛樂與文字圖像的特質，相較其他領域，更便於跨越各行業之間的溝通管道，交相融合，大資料的應用軟體發展讓視聽媒體拓展前所未有的人性化服務。

● 通過創意內容的多重運用
● 滿足分眾時代的多元需求

可存儲歌曲的智慧耳機 Aivvy Q：

通常人們在用耳機聽歌曲花了太多時間準備歌曲、選擇、播放清單等步驟，而不是把時間花在聽音樂上。針對這一弊端，風險創投家推出一款有皮革和鋁做成的消音耳機，集多功能於一身。如圖3-50、圖3-51、圖 3-52 所示。

圖3-49　航海王　動畫　尾田榮一郎　日本

該軟體極其人性化，耳機會考慮到你一天中聽音樂的時間和地點，這類為分眾需求的互動設計功能深受各界人群青睞。

● 遵循商業基本原則，以最精簡的成本達到最豐碩的利益

Aivvy Q 智慧耳機能存儲一千首歌。這款智慧耳機與音樂服務商合作，後者提供了超過四千萬首歌曲，每週還推出七千首新歌。Aivvy Q 智慧耳機可與任何一種音樂播放機連接，或通過 USB 把音樂導入耳機，有 32G 可自由使用空間，讓「音樂人生」夢想成真。如圖 3-53 所示。

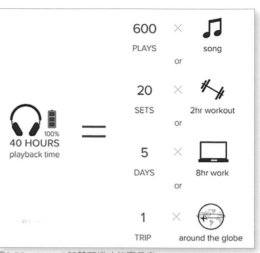

圖3-50、圖3-51　Aivvy Q 智能耳機　　　　　圖3-52　Aivvy Q智慧耳機功能圖示表

圖3-53　Aivvy Q智慧耳機廣告

全息投影

時至今日，影音產業整合多樣創意產業的類目，做社會性的擴張，以獲取更多的資源與更高的價值回報。

1. 影音展示藝術

2013年5月，台灣博物館採用全息投影的技術展示形式，推出了中國旗袍發展演繹的歷史，整場節目的原創來自上世紀30年代上海出版的月份牌，以及當時一些旗袍時裝模特照，以畫入人出的影像、繪畫與真人（模特）動態迭出，迴圈反復，配樂律動古韻猶存，秀出旗袍婀娜多姿的百態，令觀眾流連忘返，深度體驗新媒體藝術互動的震撼！如圖3-54、圖3-55、圖3-56所示。

2. 文字導覽簡要

「旗袍隨著曲曲折折線條的變化，勾勒出百年史上的歷史。1914年到1915年間，上海開始流行西化的新式旗袍。一開始仍然保留傳統的寬大平直之平面剪裁結構特色；到了20年代末30年代初，旗袍進入了立體結構。到了40年代，旗袍成為女性主要服裝，50年代旗袍更為貼身。60年代旗袍定型。70年代晚期，成衣式旗袍出現。隨著90年代中國風興起，旗袍再度脫胎換骨，走向國際舞台，成為台灣文化創意產業中獨秀一枝。」

創意內容介紹不到二百文字，簡潔易記，讓觀眾於欣賞旗袍藝術之間增修了旗袍設計發展史課程。

3. 投影立裁設計

新媒體技術為展示創意藝術形式提供了其他單一媒體無法實現的互動價值。旗袍設計款式通過圖紙方式採用全息投影滾動播出，令商品推廣過程猶如量身訂製。如圖3-57所示。

圖3-54、圖3-55、圖3-56
中國旗袍百年演繹　台灣博物館

圖3-57　投影立裁設計　台灣博物館

動態圖像廣告

1. 動態海報

　　新媒體經濟時期，被中國業界俗稱「海報」一詞有著近百年歷史，源自英文 POST（招貼），似乎難以延續上 20 紀的原創之意，全球推廣綠色生態環境的新紀元讓紙本「招貼」無處可貼，而今「動態海報」換上資訊媒體的新裝粉墨登場，通過網路頻頻吸引全世界受眾的目光，領袖創新生活潮流。如圖 3-58、圖 3-59 所示。

2. 動態插畫

　　動態插畫成為文化商品消費的載體，通過軟體編輯播放，方便在移動視頻上閱讀，為出行者帶來審美愉悅，降低日常工作緊張伴隨的心理疲勞。如圖 3-60、圖 3-61 所示。

圖3-58　小小的舉動　大大的創意　　圖3-59　我們回家吧　動態海報　動畫　台灣新一代設計展

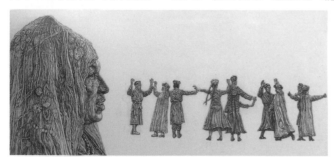

圖3-60　新疆行　動態插畫　吳振　大陸

圖3-61　燕京山水記　動態插畫　方方　大陸

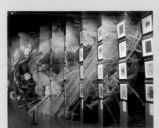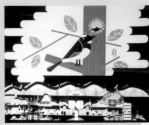

4

Chapter

互動媒體與
移動媒體的交融

4 互動媒體與
移動媒體的交融

Chapter

網路設計與推廣

世界網民六十億，中國網民六億，居世界之首，創造的價值萬億美元。

近年，移動互聯網廣納人才，通過高新技術數位設計形式的多種平台，打造世界最吸引目光的創意產業品牌，不僅向全球用戶提供了創新創業的商機，同時也成為解決民生問題的好幫手。如圖4-1、圖4-2所示。

服務經濟創新

互聯網正在澈底改變金融、商業和出版等行業。網上購物已經占社會消費品零售總額的 10% 以上，並繼續保持40%的年增長率，中國的快遞和互聯網金融服務已經是世界級的。

民營企業正在推動實現製造業最前沿的創新，出現了世界級的依賴資訊技術的服務經濟。創新正在改變中國經濟遊戲規則的力量。 如圖4-3、圖4-4所示。

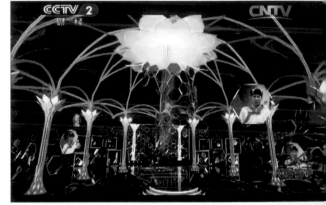

圖4-1　茉莉花　鋼琴演奏　朗朗　大陸央視網路新春

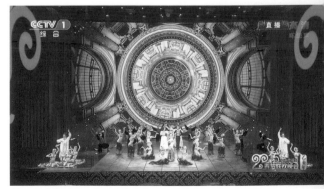

圖4-2　絲綢霓裳　舞蹈　大陸央視網路新春

藝術家書友卡

感謝您購買本書，這一小張回函卡將建立
您與本社間的橋樑。我們將參考您的意見
，出版更多好書，及提供您最新書訊和優
惠價格的依據，謝謝您填寫此卡並寄回。

1. 您買的書名是：_____

2. 您從何處得知本書：

□藝術家雜誌　□報章媒體　□廣告書訊　□逛書店　□親友介紹

□網站介紹　□讀書會　□其他

3. 購買理由：

□作者知名度　□書名吸引　□實用需要　□親朋推薦　□封面吸引

□其他 _____

4. 購買地點：_____ 市（縣）_____ 書店

□劃撥　　　□書展　　　□網站線上

5. 對本書意見：（請填代號1.滿意 2.尚可 3.再改進，請提供建議）

□內容　　　□封面　　　□編排　　　□價格　　　□紙張

□其他建議 _____

6. 您希望本社未來出版？（可複選）

□世界名畫家　□中國名畫家　□著名畫派畫論　□藝術欣賞

□美術行政　　□建築藝術　　□公共藝術　　　□美術設計

□繪畫技法　　□宗教美術　　□陶瓷藝術　　　□文物收藏

□兒童美育　　□民間藝術　　□文化資產　　　□藝術評論

□文化旅遊

您推薦 _____ 作者 或 _____ 類書籍

7. 您對本社叢書　□經常買　□初次買　□偶而買

藝術家雜誌社　收

100　台北市重慶南路一段147號6樓

6F, No.147, Sec.1, Chung-Ching S. Rd., Taipei, Taiwan, R.O.C.

 Artist

姓　　名：＿＿＿＿＿＿＿　性別：男□ 女□ 年齡：＿＿＿＿

現在地址：＿＿＿＿＿＿＿＿＿＿＿＿＿＿＿＿＿＿＿＿＿＿

永久地址：＿＿＿＿＿＿＿＿＿＿＿＿＿＿＿＿＿＿＿＿＿＿

電　　話：日／＿＿＿＿＿＿＿　手機／＿＿＿＿＿＿＿

E-Mail：＿＿＿＿＿＿＿＿＿＿＿＿＿＿＿＿＿＿＿＿＿＿

在　　學：□ 學歷：＿＿＿＿＿＿　職業：＿＿＿＿＿＿

您是藝術家雜誌：□今訂戶　□曾經訂戶　□零購者　□非讀者

客戶服務專線：**(02)23886715**　E-Mail：**art.books@msa.hinet.net**

● 〈吸收——協作敘事構建〉創意設計

　　讓一個參與者在三維空間中建構視覺敘事、線上的視覺環境。運用手勢介面，參與者可輸入關鍵字通過網路搜索獲得線上媒體協作敘述一個進行中的故事。

引領創業創新

　　在美國上市的阿里巴巴是一個好例子，據英國〈金融時報〉網報導：阿里巴巴已超越亞馬遜和沃爾瑪，成為全球最具價值零售品牌。

　　阿里巴巴與消費者有著非同尋常的關係。它滿足了驚人的需求，人們認為他極具企業家精神。作為一個品牌，阿里巴巴讓不計其數的消費者不僅是消費者，還成為企業家並開始創業。

圖4-3　吸收——協作敘事構建　澳大利亞　丹明・荷爾斯 Damian Ilills

圖4-4　ohstudy.net 教育網站廣告　台灣新一代設計展

技術與藝術最佳融合的成就

感同身受成為創意經濟體驗所產生的一個重要影響力，不僅是新技術影響創意產業，創意產業也會影響新技術的社會效應。所以創意藝術的文化價值首當其衝，成為新經濟產能的運作軸心。 如圖4-5所示。

●〈頭腦風暴〉創意設計

單憑人腦的念力去控制實物，是全人類共同的夢想。腦電波控制技術將這個夢想變成了現實。該作品就是通過腦電波控制技術與物連網技術，在光的投影下其重

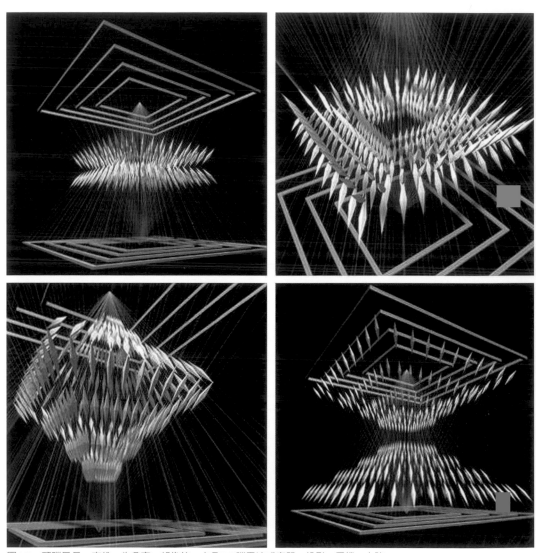

圖4-5　頭腦風暴　李維、朱鼎亮、胡俊銘　水晶EEG腦電波感應器　投影　電機　大陸

新組合的形體，形成了一個新的符號形象，是觀眾與參與者獲得了一種仿如自己的思想意識，從模糊散亂到邏輯清晰的過程。

神經行銷

不同以往工程師設計程式、設計模式，蘋果重用在各自藝術領域中有成功體驗經歷的藝術家，諸如音樂人、影視明星、時尚明星等，把他們在創作過程中的情感傳達的個性細節資訊，通過錄入整合程式設計，讓資料軌跡精準的為使用者服務，讓使用者在與產品的互動過程逐漸成為夢想中的明星，在互動的虛擬想像中將理想變為現實。

2015年，這款產品又獲得了一項大獎紅點 Best of the Best 獎。紅點設計獎最初只是一個發現最佳並且最先進設計概念的平台，目前已漸趨成熟，成長為國際上最具規模、最具聲望的專業級設計概念獎項。2015 年的紅點設計獎一共有 四九二八件參賽作品，38 名來自世界各地的知名設計專家組成國際評委，將全球設計精英夢寐以求的紅點獎頒發給其中的一二四〇件設計，而其中僅有八十一件獲得 Best of the Best 獎。

紅點設計大獎的評比標準包括：創新水準、功能性、外觀品質、人體功能學、耐用性、象徵和情感內容、產品周邊、自明性及生態影響等。值得注意的是，2015 年僅有兩件手錶產品獲得了 2015 紅點 Best of the Best 獎，蘋果便是其中一件。 如圖4-6所示。

● Apple（蘋果）的設計理念

「Think different（與眾不同）」成就了蘋果產品具有永恆創新生命力的設計理念。

賈伯斯團隊創意的第一代 iBOOK，打開視頻進入頁面，首先考慮的是使用者對視頻

圖4-6　Apple Watch　蘋果公司　美國

亮度的適應性，讓視頻亮度設置與通常白色紙面亮度保持一致，在視線不受影響的同時，給注意力帶來過往熟悉的愉悅感，成為用戶量身訂製的知心設計。

● 「與眾不同」

蘋果從賈伯斯時代創下的創意原則，近觀新媒體經濟時期，蘋果新產品突顯咄咄逼人的架勢，進軍手錶、汽車領域，創新流媒體音樂，所向披靡。「與眾不同」的創意開始步入「創藝」的境界。

產品推廣文案：非同一般的精準計時，如圖4-7所示。

高級手錶向來以精準計時為本，Apple Watch 更是如此。它與你的 iPhone 配合使用，同全球標準時間的誤差不超過50毫秒。而且，你可以對錶盤進行個性化設定，以更具個性與意義的方式顯示時間，使其更貼合你的生活和日常需要。

與眾不同的「創藝」

蘋果堪當「神經行銷」教科書，店鋪變「聖殿」，顧客成「粉絲」，商品成為「收藏品」。蘋果擁有全球大量忠誠如一的用戶，海枯石爛不變心，創造了前所未有的產品與使用者之間的美麗的「愛情故事」。

產品推廣文案：塗鴉、心跳，如圖4-8、圖4-9所示。

動動手指頭，來個信手塗鴉。你在另一頭的朋友能看到你畫畫的動作，還可隨即回覆，為你送上即興創作。

當你用雙指同時按住螢幕，內置的心率感測器會記錄並傳送你的心跳。用這種簡單而親密的方式，你可輕鬆與人分享感受。

圖4-7　Apple Watch　蘋果公司　美國

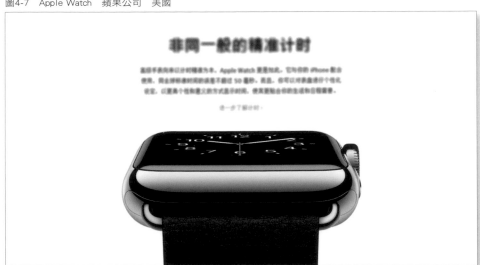

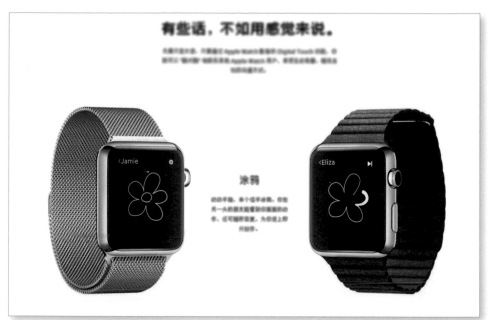

圖4-8　Apple Watch　蘋果公司　美國

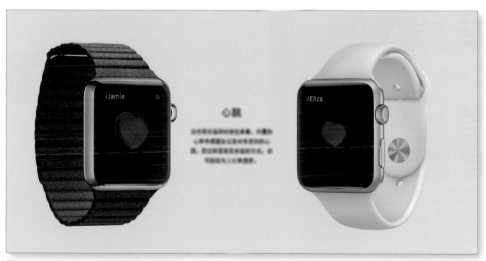

圖4-9　Apple Watch　蘋果公司　美國

與眾相同的貼心

● 蘋果瞭解消費者的想法和行為，知道如何悄悄告訴他們，一種產品是多麼棒，以至於離了它就不行。

● 蘋果的店鋪令人想到畫廊，而並非電子產品市場。

● 蘋果採用的理念被專家稱為神經行銷，它借助細節（比方說白色和時髦店鋪）瞄

準消費者的潛意識。它喚起情感、感覺——而且是決定性的。

　　如今也有很多七十歲的人擁有 iPhone，消費心理學專家奧爾塔·內德爾認為，他們購買決定也是感性的，但他們不是因為蘋果品牌很酷，而是被操作簡單的承諾所吸引。正是這點成就了蘋果的成功，它做到了在幾乎所有年齡層和社會階層喚起對其產品的慾望。

　　蘋果產品針對的是對社會地位象徵的追求。這不僅僅是通過產品，主要也是通過與之有關的一切體驗來實現的。

　　產品推廣文案：Apple Watch 上開始，iPhone 上繼續。如圖4-10、圖4-11 所示。

　　Apple Watch 適合於快速互動，但有時你難免要進行深入交流，因此，我們讓你可以輕鬆地將資訊電話和郵件從 Apple Watch 轉至 iPhone，從中斷的地方接著完成。

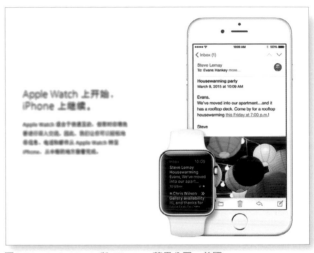

圖4-10　Apple Watch　蘋果公司　美國　　　圖4-11　Apple Watch 與 iPhone　蘋果公司　美國

變商品推廣為藝術收藏

● 變商品為藝術品

● 變賣場為聖殿

● 變用戶為粉絲

　　產品推廣文案：我們真正與你貼近的個人設備。如圖 4-12 所示。

　　讓強大的科技更加平易近人，更加貼近生活，並最終貼近於每一個人，是我們一直以來的目標。Apple Watch 作為我們第一款為穿戴在身而設計的個人設備，從任何方面來說，它都實現了我們與你前所未有的貼近。

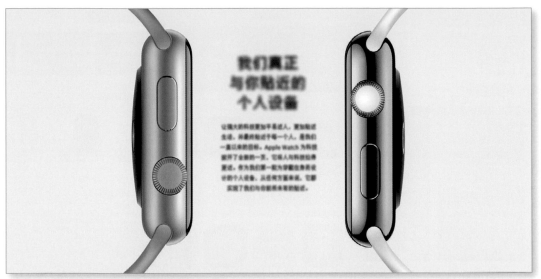

圖4-12　Apple Watch　蘋果公司　美國

體驗互動價值的認同

電子商務

　　「中國在社交電子商務（借助社交網路、通過社交互動手段進行購買和銷售的電子商務模式）方面領先西方十年。」2015 年 7 月美國〈福布斯〉雙週刊網站發表了美國睿域諮詢公司全球社交媒體副總裁克琍斯・鮑勃的文章，並明確指出：「各品牌應該注意，上網時使用漢語的人數現在第一次超過了英語使用者。中國如今是世界最大的智慧手機市場，它很可能也是世界最大的電子商務市場。」如圖4-13、圖4-14、圖4-15 所示。

　　智慧手機用戶中國以5.13億名列全球第一。中國電子商務巨頭淘寶網的成交總量超過 eBay，團購網站美團網的交易額超過 Group On 團購網。

　　2014 年 8 月在社交應用程式微信上，Smart 汽車舉行了一次限時搶購，三分鐘賣出三八八輛車。這個驚人的數字反映了中國消費者對網購的偏愛，也表達了微信電商的便捷。如圖4-16、圖4-17、圖4-18、圖4-19、圖4-20、4-21 所示。

　　面對全球用戶，關注中國民眾對私家車需求的消費心理：既要多功能還要面子，通過視頻介面呈鋭角形狀與富有磁性引力的藍橙對比色彩，網頁首頁圖文編排精巧設計形式，每天都在更新商品資訊的同時對設計圖文進行變更，但是設計風格永保鋭意進取的形式，讓用戶通過選購商品的同時，享受新生活的每一天。

圖4-13　app商店

圖4-14　app商店首頁

圖4-15　iPone6淘寶介面

圖4-16　上海名車展示推廣

圖4-17　smart中國上市網頁首頁

圖4-18　Smart網站首頁

圖4-19　smart網頁　2009來到中國

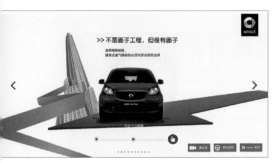
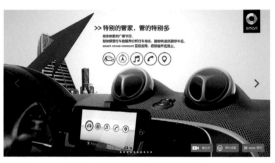

圖4-20　smart網頁　不是面子工程，但很有面子　　　圖4-21　smart網頁　特別的管家，管的特別多

● 微信開店（微店）

在電子商務巨頭時代，微店找到了自己的空間。面對淘寶網等大型網站上多如牛毛的零售商，消費者紛紛開始轉向微信上的小型店鋪。這些小店鋪往往是由微信好友開的，這樣既省時又可信。如圖4-22、圖4-23所示。

圖4-22　天貓淘寶介面　　　　　　　　　　圖4-23　優酷介面

● 微信加盟店（微照）

微店靠的是口口相傳，微店的所有生意均建立在購買者的信任之上。微店聯盟可在一個月之內發展十萬盟主。顯然，微店聯盟是電子商務領域的下一個巨大機遇，手機微店則躍居榜首。如圖4-24、圖4-25、圖4-26所示。

電商互動美學

在購物過程中人們更願意接受來自好友對商品使用的體驗經歷，心怡和時尚審美共用達成的互動美學讓這類經驗無形中給商品添加了附加價值，提升商品的知名度。

個人和小型商家正在將陣地轉向微信和微博，面向社交媒體平台的數億用戶尋找潛在用戶，大公司也已嚮往這一趨勢。如圖4-27、圖4-28、圖4-29、圖4-30所示。

右上圖4-24
主介面

左下圖4-25
siri語音控制

右下圖4-26
資料夾介面

圖4-27　時尚鞋網站展示　台灣新一代設計展　　圖4-28　纖維產品網站展示　台灣新一代設計展

圖4-29　微博介面　　　　　　　　　　　　　　圖4-30　微信介面

網頁互動設計

電商如何吸引客戶，除了好友推薦以外，大部分潛在客戶還是必須通過網頁瀏覽獲取商品資訊，因此網頁首頁設計、導航介面形式成為至關重要，設計師在設計過程中應該具有與用戶互動體驗的經歷，讓設計要素、形式與用戶更為貼心。如圖4-31、圖4-32所示。

體驗用戶

創意來自親歷用戶的求購過程，所以在設計體驗中，應該以對用戶的體驗經驗放在首位。

體驗商品

設計師根據商品歸類的屬性，積累使用者對該類型商品特徵求索的心理需求程式。

體驗互動

設計師親臨用戶項目的類型商圈，體驗完整的商品消費過程，包括對選購猶豫的尷尬情結和發現新大陸時的興奮點。

體驗設計

對設計要素的選用，圖形、色彩、文字及商品屬性用色，標準字體形態與商品特徵相適應，都要從使用者瀏覽商品網頁介面

圖4-31　iPad 網頁介面

圖4-32　百度網頁介面

圖4-33　米粉節　小米科技公司　大陸

的習慣考慮。如圖4-33、圖4-34所示。

體驗創意

　　對上述四點情境有過深度體驗之後，創意的火花便能恰如其分的照亮你與用戶之間溝通的心靈大道，你的設計將能留駐用戶的目光。如圖4-35所示。

● FLICKR TM GETTR v6 創意設計

　　將照片分享網站 FLICKR TM 與虛擬博物館環境連接起來，讓參觀者可通過輸入搜索關鍵字，將 FLICKR TM 網站上的相關照片引入虛擬環境中，從而創建出一個動態的空間。為藝術品收藏提供便利。

圖4-34　小米商鋪　小米科技公司　大陸

圖4-35　FLICKR TM GETTR v6　藝術家與IDIA實驗室　美國

衍生商品與附加價值

「old is new（舊即新）」，成為台北國立故宮博物院將館藏文物內涵向年輕一代展現的創意詞彙，近年台北故宮博物院文創產業發展研習營，把時尚的3C電子產品包裝設計作為傳遞五千年中華文化精髓的新興載體，讓新世代一族在使用3C產品的每時每刻，都能自覺地與中國傳統文化互動，產生共鳴，為華夏文化增加另類附加價值，彌足珍貴。

古文物3C商品

台灣怡業旗下品牌 peripower，將設計融入中華文化歷史的菁華，設計過程中保持關注細節美感的細膩心態，設計出多款富有豐厚中華文物美感的手機殼、馬克杯、藍牙無線多媒體音箱、平板電腦外殼等產品。

元朝畫家黃公望作品〈富春山居圖〉2011年曾在台北國立故宮當做特展主軸，並成為全球最受歡迎展覽之一。將〈富春山居圖〉的局部作為設計圖形與國際通用的手機殼相結合，成為文物典藏向世界推廣的有效契機。

清朝的《四庫全書》裝幀形式用在平板電腦外包裝設計上，巧思妙用，讓古代線裝書搖身一變，成為大數據時代的「電腦書」。不僅是古為今用，在文化創意產業中彰顯了只有中華歷史五千年的積澱，才能成就「古為今用」的中華文化設計特色。

華語文創展示設計

2013年名噪一時的文創商品膠帶「朕知道了」成為商品流通領域的美麗傳說。這件文創商品帶著中華民族發展歷程的資訊，跨越幾個世紀，與當代時尚的年輕學子們互動，並通過他們的傳播熱情，把華夏文化的美學價值帶往世界各地，潛移默化地彰顯文創教育的魅力。近年台灣新一代設計展在華語文創的探索中為海峽兩岸學子提供了文化創業的新路。如圖4-36、圖4-37、圖4-38、圖4-39所示。

● 〈食豔設計〉創意設計

購買前察覺色素的存在，色素掃描APP，料理時運用天然的色彩增色。

● 〈齒時齒刻〉創意設計

笑容更出色。牙齒的健康建立在好的習慣之上，齒時齒刻牙科診所致力於推廣牙齒的保健知識和規律的潔牙習慣。

「齒時齒刻・笑容更出色」。「齒時齒刻」諧音此時此刻，強調時間在潔牙習慣的重要性，希望提醒使用者此時此刻是否該去潔牙，亦有把握健康的當下之意。

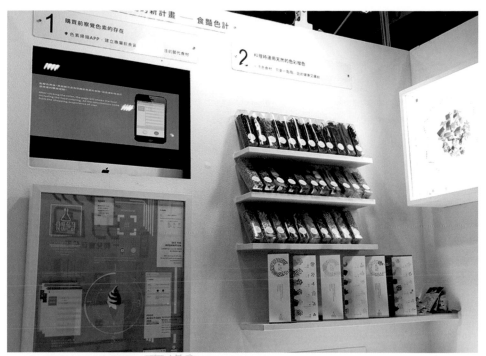

圖4-36　食豔色計　環保食材APP　台灣新一代設計展

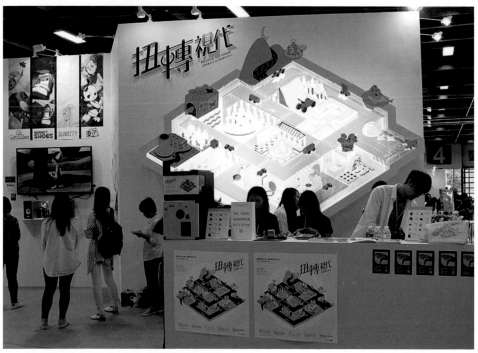

圖4-37　扭轉視代　台灣朝陽科技大學畢業設計展

● 〈人城遺事〉創意設計

「記憶破碎了，聲音消失了，你會跟失去的東西相約，約他明朝再回來？」

我們走過時代，卻留不住時代。

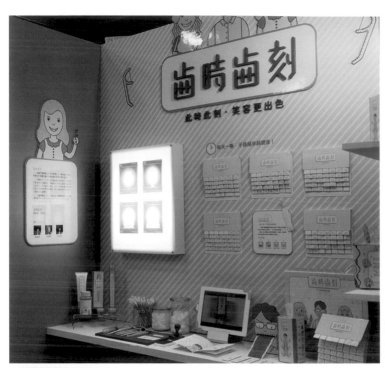

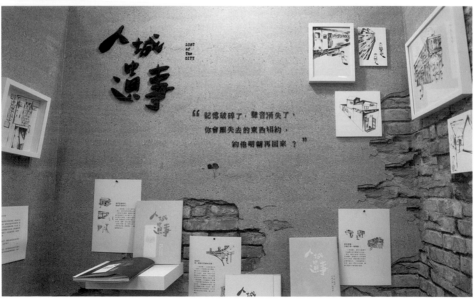

上圖4-38　齒時齒刻
台灣新一代設計展
下圖4-39　人城遺事
台灣新一代設計展

傳播與推廣

傳播教育

傳播教育在新媒體領域的的發展方向基本上是在新聞、廣播電視及廣告公關的原有課程基礎上發展新媒體課程，配合原有的專業、如網上新聞、網上廣播，以及多媒體廣告設計。如圖4-40所示。

● 創意設計

混合現實系統──身臨其境三度體驗的明智結局方案

未來的一種三度介面，通過有形的控制器，用戶就能用它來身臨其境的體驗三度資料。對傳播新媒體時期的超常跨學科教育內容與體驗式互動教學提供可行性方案。如圖4-41、圖4-42所示。

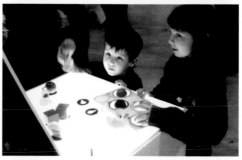

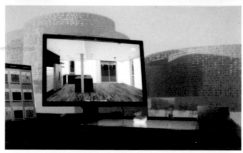

圖4-40　混合現實系統　三維 Pleasantuser 設計技術公司　加拿大

圖4-41　俞雲階油畫作品回顧展　展示設計 2015　上海藝術宮

圖4-42　西班牙館紗線投影視頻　上海世博會

1. 採用文化研究中盛行的文本分析和田野考察方法做研究。這些定性分析令研究方法能夠多元化發展。

2. 立足本地，尋找新的角度看原有的論題。

3. 提出新的概念和量化指標。

4. 敢於走自己的路，提出創新的觀點，本土化是證明我們達到上述目標的手段。

傳媒道德操守

1. 新聞學僅研究新聞、新聞媒介及其與社會的關係，關注的重點在於編輯、採訪、版面設計、讀者的影響及觀感、寫作方式，新聞學教育也以此為主訓練。

2. 研究物件實際上包括了報刊、電影、廣播、電視、雜誌、書刊、印刷及圖書館。

3. 課程內容應強調社會責任、言論自由且尊重客觀真實性、新聞自由等概念。

4. 廣告結合公關的整合傳播、商業蓬勃發展、需要用此傳播方式達到有效、重複的效果，進而建立企業形象，提高產品銷售。

5. 互動式溝通，使得受眾不但是受播者同時也是傳播者，這種傳播模式的澈底改變，將使我們積極面對隨即而來的行為方式轉變及社會道德倫理的問題。如圖4-43、圖4-44、圖4-45所示。

● 〈交互展陳設計──基於生態資料視覺化〉創意設計

此專案以自然教育為導向，通過影像結合實體硬體交互的形式，展示了同濟大學鳥類種群及群落分布的生態資料。希望通過遊戲化的體驗引導觀者（尤其是兒童）認知不同的鳥類，啟發人們對自然的關愛，成為保護大自然的使者。

該選題涉及到環境生態道德倫理問題。

人才發展潛力培育

1. 做為新媒體時代的人類，如何善於獲取資訊、解讀資訊、評價資訊、處理資訊、組織資訊，將構成人們能否在新世代中愉快生活，不被淘汰的主要課題。

2. 數位科技的發展與應用將通訊資訊與傳播三種科技融合為一體。人類第四次傳播革命塑造了一種新的媒體──數位媒體，具有提供使用者與媒體做雙向溝通的便利。

3. 資訊傳播科技日新月異的發展，必然會對未來的傳播生態（包含社會環境、媒介擁有者及閱聽人）造成巨大的衝擊。

4. 未來的走向，除了多元的發展，更要回過頭來固守最根本的新聞規範層面，包括了自律、他律和法律，以及基礎的社會人文關懷。

5. 傳播教育是為未來的傳播媒體培育可造之才，人文素養必不可少，面對全球化的

科技資訊掛帥，電子科技方面是傳播教育必備的基礎知識，但人文關懷依舊是傳播教育的大前提。

6. 傳播和新聞的發展也需要和其它人文科學相結合，文學、藝術、哲學、社會、政治、經濟、心理學科不能低於所有課程的50%，才能奠定人才發展潛力的基礎。

7. 傳播文化的方式有其一定的規律，應該從母語語文基礎研究開始，母語是建構文字語言邏輯思維科學性的基礎，以保證提供訊息製作的基本規範。

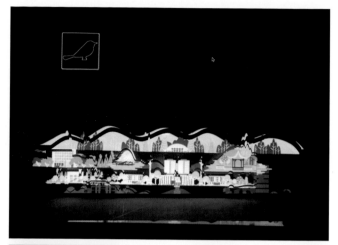

圖4-43、圖4-44、圖4-45
交互展陳設計—基於生態資料視覺化　張羽婷　大陸

社交網路市場

由互動媒體與移動媒體交融建構的社交網路，是決定商品價值的主導因素。其他眾人的喜好才可以決定一個商品在社交網路中的地位。如圖4-46所示。

●〈閃耀的蜂巢〉創意設計

通過互動參與式音訊、視頻裝置技術，主題是探討將網上和現場通信的即時模式，表現為一種集體效應和通信空間維度。有利社交網路建立更為人性化的多度空間。

社交教育網路

「幕課網」(MOOCs) 誕生於全球社交教育網路市場，方興未艾。面對世界人口大國，新媒體經濟時期亟需一種更為便利的對普及教育乃至提高國人素質的繼續教育模式，同時也是對以往的傳播教育、遠端教育產品提出更為人性化服務的網路教學要求。

應用互動媒體與移動媒體交融建構的社交網路，將名校名師或常規課堂教學情境實況錄製後進行非線性圖像化編輯，針對不同知識點或者各類學科課程（微課課程）的授課過程，

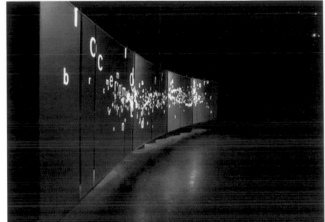

圖4-46　閃耀的蜂巢　Julie Andreyev　加拿大

導入虛擬教學場景中，通過串流媒體傳播方式，利用有限的資料記憶體可將資訊有效地傳輸到個人電腦乃至手機終端使用者，讓實現APP介面化教學模式成為可能，讓偏遠地區或教育資源暫時短缺地域的學齡兒童，受到應有的公平教育成為現實。

媒體創意市場研究熱點

　　創意產業是一系列包含了創意力、社交網路運作和價值生產的經濟活動，社會則根據社交網路的評價做出生產與消費的抉擇。

　　創意產業研究著重於市場的動態和發展，如何與其他領域諸如文化、經濟、政治、組織、人際關係、傳統媒體、新興媒體和生活方式等進行互動。如圖4-47、圖4-48所示。

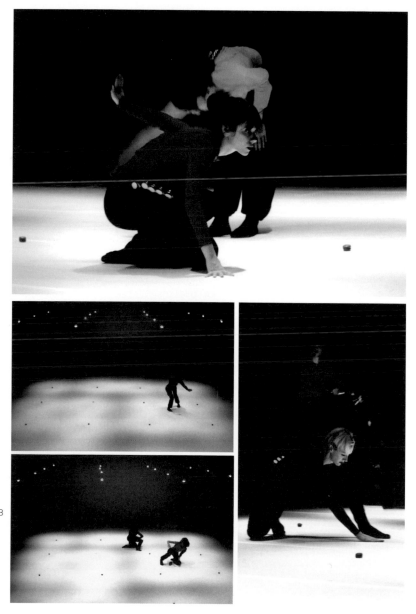

圖4-47、圖4-48
半透明的網
攝影 Hillary
Goidell視頻
舞者 Prue Lang
澳大利亞
Amanda Parkes
美國

●〈半透明的網〉創意設計

　　這件作品創造了第一場完全依靠自身能量來進行的自主式表演，由此重新思考了舞蹈表演舊有的生產模式。澳大利亞編舞師 Prue Lang 進行了一種研究，想要把人類活動作為一種可再生能源。

　　Prue Lang 與 Amanda Parkes 合作發明了「智慧」服裝，它們能夠自動收集舞蹈者在表演期間散發的能量。服裝中內置的技術裝置將舞者運動時產生的動能轉換為能量，儲存在縫在服裝中的小電池裡，電池的能量又為音響系統供電，此外舞者台上的單車還連接著低功耗高照度的 LED 照明網。演員同時進行攝入、花費、發電、回應、適應和生產。

● 以市場分析為基礎，把創意產業視為一種市場經濟的創新體系和事業體。

● 創意產業中商品和服務的使用價值就是創新本身。

媒體創意設計的顯著特徵

　　通過創新的科學技術流程，產生與人們對產品所需的藝術情感的共鳴，使得社會性的生產和消費有著主導性的驅動力，創新的過程充滿實驗性，挑戰性。

●〈聽覺植物園〉創意設計

　　我們與自然的互動既是功能性的也是情感性的、審美的及文化的。這個基因工程項目展示給人們一座理想式的花園，它是一個以娛樂為目的的受控的生態系統，最終探究人與自然在文化和審美上的聯繫，以及其在人工生物與新媒體時代的發展前景。 如圖 4-49、圖 4-50、圖 4-51所示。

1. 設計是一個介於物質科技和社會之間的新工程

2. 設計是創意產業服務和其他經濟的連結

3. 設計和媒體的元素是表演和視覺藝術

　　在以社交網路為基礎的定義中，它們的功能是：

　　　● 創造新的空間和機會

　　　● 創造了選擇和市場製作方式和消費者面對沒有明確價值的新商品（通常是體驗商品）的選擇過程。

4. 媒體創意產業的核心任務

　　　● 新點子的協調

　　　● 新創想的再造

5. 《EYE PET 寵物導覽器》創意設計

　　為了讓寵物不再走失，設計者結合科技與生活的GPS寵物圍腰圈（EYE-PET），主要以APP來設定操作距離和範圍，也能變換裝置燈光。此外，還能搜尋醫院、用品

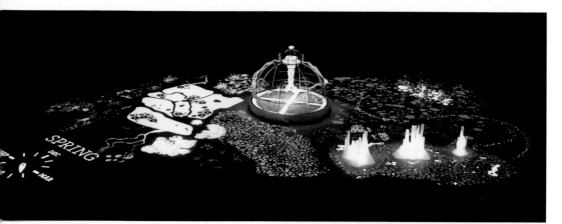

圖4-49、圖4-50、圖4-51　聽覺植物園　大衛‧本克, David‧Benque　英國

店及公園，和一樣使用（EYE PET）的觸主交換心得。如圖4-52、圖4-53所示。

該裝置設計了三種功能，分別為：產品介紹、形象廣告、APP功能導覽。

為民生解決了現代化城市生活出現的常見問題。

● 〈送之水祭〉創意設計

台灣位於四面環海的島嶼，每年的民俗以水祭的方式來悼念逝者亡靈，成為百

姓民生祖祖輩輩的重要活動之一。水祭日期間，家家裝載各種便於水上飄浮的象徵性物品送入海中，表達生者對逝者的緬懷之念。如圖4-54、圖4-55所示。

該設計形式以背投的燈光效果，在水平面展台設置了水波逐流翻滾的視頻，一艘大帆船承載祭祀重任在海上行駛，栩栩如生。

將海峽兩岸地區廣為流傳的閩文化民俗應用於新媒體設計中，拓展了文化創意的另類形式，體現人性關懷的方方面面。

媒體創意產業的基本特徵

● 需求極端的不確定性
● 需要社交網路的關注

人文藝術的進化可以讓社會和經濟、個人與整體同時受益，創意產業在經濟學中被概括地視為藝術，必然有其正面的價值，同時為新媒體經濟發展開拓前所未見的新興領域。

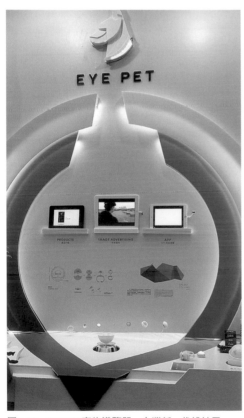

圖4-52　EYE PET寵物導覽器　台灣新一代設計展　　圖4-53　恐懼出門　恐懼症療愈設計　台灣新一代設計展

如果最高的價值出現在人類科技和社會條件改變速度達到巔峰時期，這個階段或許就是我們現在所處的後工業化社會，一個以服務民生為主導的創新經濟時代。

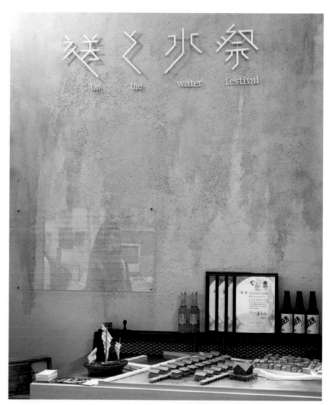

圖4-54　送之水祭
民俗祭祀文化展示設計
台灣新一代設計展

圖4-55　送之水祭　水下世界照明設計

5
Chapter

傳統媒體與
新媒體文化融合

5 傳統媒體與新媒體文化融合

有史以來，傳統媒體為人類文明、社會發展呈現功不可沒的作用，即使步入新媒體經濟時期，傳統媒體作用依然影響著人們的衣食住行，如今數位技術和創意藝術的衍生產品與新媒體文化的交互作用，在開發創意經濟的同時，帶動傳統文化產業跟進並提升附加價值，優化產業結構，創新業態，為社會創造了不可限量的創業機會。

新媒體文化提升藝術品收藏價值

如前所述，由創意經濟帶動新媒體文化產業不斷升溫，是基於資訊、文化、知識的創造力，技能與天分、智慧財產權與財富創造。以創意為核心，向大眾提供文化、藝術、精神、心理、娛樂產品的新興產業，這也是西藏「百幅新唐卡」之所以吸引世人目光的價值所在。創新在於新唐卡藝術不僅在與廣大民眾互動體驗過程中對審美感知的認同，而且與國內外藝術品收藏審美價值標準達成共識。

百幅新唐卡與文化創新體驗

「傳統唐卡技藝與現代繪畫風格的完美結合，表現手法細膩、獨到，出乎意料，令人驚奇……。」這是人們對百幅新唐卡的評價與讚譽。

西藏「百幅新唐卡」自2012年5月啟動以來，堅持西藏唐卡藝術界傳承中華民族優秀文化、勇於推陳出新的高度文化自信和文化自覺。新唐卡打破傳統宗教題材，著眼於現實生活，並不意味著丟失傳統，也不影響其本身的收藏價值。如圖5-1、圖5-2所示。

圖5-1　賽馬——百幅新唐卡之一　西藏

圖5-2　萱舞——百幅新唐卡之一　西藏

● 藝術原則

「唯唐、唯新、唯美」

● 藝術品標準

傳承性、創新性、審美性相統一

為了尊重歷史文化沿革與傳統技藝的程式，「百幅新唐卡」專項設立了歷史專家委員會和藝術專家委員會。兩個委員會彙集了西藏歷史、宗教、文化、民俗、文學、藝術等方面的著名專家、學者。擔綱藝術專家委員會總負責的西藏美協主席韓書力感言：「這一創新嘗試，不僅令西藏收穫了一批富有高水準的新唐卡作品，更重要的是，收穫了一批有才氣，有創新意識也有創新能力的藏族畫師。」

● 創新成果

收穫藝術作品

收穫藝術人才

1. 堅守原生態文化產業特色的創新

西藏是唐卡藝術的發源地，距今已有一千三百多年歷史。以勉唐、勉薩、欽孜、噶瑪噶赤等流派為主，其他藏區的唐卡基本是將西藏某一流派唐卡與當地本土藝術結合後的衍生產品。參與「百幅新唐卡」創作的畫師包括了上述西藏四大唐卡派系的老、中、青三代主要藝術家和傳承人。創作過程中無論是繪畫技法還是顏料選擇，都依照傳統，同時唐卡畫師不但需要具有高超的繪畫技巧、豐厚的宗教知識，還要恪守良好的行為規範，這是唐卡文化產業健康發展的前提。

創作過程的堅守原則：如圖5-3、
圖5-4、圖5-5所示。

● 傳統技藝
● 傳統用材（金、銀、珍珠、瑪瑙等）
● 傳統設色（純天然的顏料，賦予唐
　卡更長久的生命。）

　　為此，親歷踐行百幅新唐卡創
作全過程的韓書力予以總結：「兩年
多的時間裡，西藏的唐卡畫師們積極
參與到『百幅新唐卡』的創作中，創
新是不斷發展的動力，唐卡畫師們改
變原有的傳統思路，將唐卡藝術札根
於人民生活和豐厚的文化土壤，有利
於實現與內地甚至國際市場的審美對
接。」

圖5-3　辯經──百幅新唐卡之一　西藏

下圖5-4　春滿雅魯藏布江──百幅新唐卡之一　西藏

圖5-5　百幅新唐卡之一〈西藏各民族服飾秀〉

新唐卡創新點：

● 體現從神本主義到人本主義的轉變。

● 體現社會進步具有跨越式發展的探索和革新。

　　顯然，新唐卡創作與呀俱進，順應了新媒體文化發展的需求，體現了文化創意產業發展趨勢「從精英創意到全面草根性創意」；「從生產為中心的創意轉向生活方式主導的創意」的根本特徵。文化創意取之於民，創意成果造福於民。

2.超文化價值

● 創新價值

● 歷史價值

● 藝術價值

　　「百幅新唐卡」創造了三個一百，作為第二批百幅新唐卡的創作，主要展示西藏自然人文風光，以及高原動植物的新唐卡，內容形式趨於山水花鳥特色，從繪畫藝術語言的表現範疇上更容易與藏區以外的收藏者達成共識。

　　相較於傳統唐卡以宗教、天文曆法、藏醫藏藥等為主要範疇不同，西藏「百幅新唐卡」更多反映了普通百姓的生產生活和偉大實踐。是西藏藝術界一次大膽的突破和積極嘗試，使古老唐卡藝術煥發出嶄新的魅力。

　　在有限的歷史文化資源中進行無限的審美創新，這是一種對西藏文化遺產保護發展且不留後遺症的創新方式，同時也是一份責任──利用過往的審美資源再創造原生態審美意境。新唐卡創作是西藏傳統唐卡藝術的一次革新，它將更好地保護西藏唐卡藝術土壤，助力西藏實現打造世界唐卡藝術中心的夢想。

　　這一成果體現了當下新媒體文化超常跨學科內容交匯互動形式與傳統媒介技藝的最佳融合，為當前中國藝術品文化創意產業發展樹立了值得借鑑的典範。

佛像美術展與新媒體互動

● 新媒體技術與「佛化萬相」藝術進行互動

　　2014年10月西藏佛像美術展覽現場特別設置了與觀眾互動環節，每幅參展作品的展簽上均有編號，只需在微信公眾號上發送編號，觀展者就會收到一段藝術家本人的語音，闡釋作品並與藝術家同步共用精神審美的盛宴。

● 應用APP

　　觀眾與藝術家溝通這一策展方式獲得點贊。如圖5-6、圖5-7所示。

　　「佛化萬相——西藏佛像美術展」由西藏自治區文聯、西藏自治區美協與醍醐藝術共同主辦並在拉薩市赤與墨美術館開幕，共展出四十三幅作品。展覽共分五個部分，其中第五部分為藏族青年畫家嘎德創作，作品〈冰佛〉僅由一面鏡子構成，參觀者可以選取各種角度，與鏡子反射出的佛像作品合影。這是希望通過與作品互動，提示觀展者：佛性自在人心。

　　展覽首次對近、當代西藏美術史中佛像美術的變遷進行了梳理，連接了西藏藝術的傳統和當下，同時希望探討佛像作為一種藝術形式的可能性。

　　展示設計中，新媒體文化的互動形式對藝術品推廣與收藏起著不可或缺的作用。

 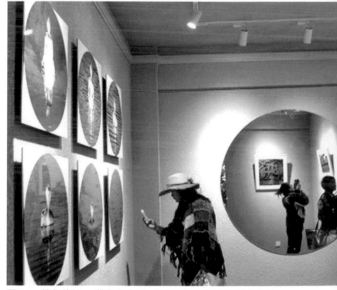

圖5-6　佛化萬相——佛像美術展作品〈心〉　　　　圖5-7　佛化萬相——佛像美術展　觀眾刷二維碼與藝術家互動
嘎德　大陸

水墨畫與纖維數位藝術設計

繪畫與纖維創意設計

　　西藏畫家韓書力為2015年新作的小品檯曆，主旋律為「月月花開，年年有餘」的十二幅系列水墨形式簡約的花鳥魚蟲，於傳統水墨構圖的餘白空間裡遊刃有餘，行筆突變傳統章法，勾勒皴染隨類賦彩，詩書畫裡應外合，美不勝收。為此，筆者發生了新春伴手禮設計——「韓書力藝術絲巾」的創意理念。如圖5-8、圖5-9、圖5-10所示。

　　根據小品內容選擇傳統絲質纖維，採用與宣紙相應的本白色系。

● 〈室有清風，仙客常來〉是十二幅水墨小品中的佼佼者：藍紫色渲染的四隻藏地紫苑花瓣被遒勁挺拔的墨骨築起生機，襯以人面積留白，意境中突顯清風傲骨的文人氣質。

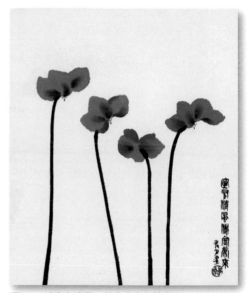

圖5-8　〈室有清風，仙客常來〉韓書力

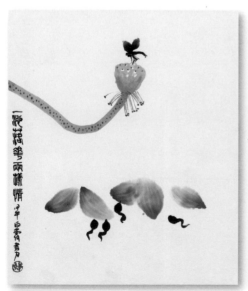

圖5-9　〈一池落花兩樣情〉韓書力

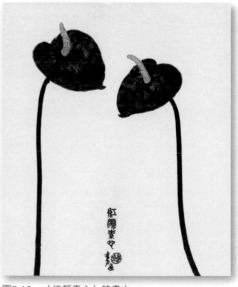

圖5-10　〈紅顏素心〉韓書力

●〈一池落花兩樣情〉則以細膩觀察思索的內心寫照見長：設色小寫意的蝌蚪和蜻蜓分別以物種習性嬉戲荷花與蓮篷，泰然自若地描述水陸分明的兩樣情致，於常理之中又超乎常情。

●〈紅顏素心〉簡約含蓄的意象點題，借普世情趣傳達形而上的思想境界。

印製工藝採用全介質數位技術印製、絲線花樣滾邊工藝。產品盒型包裝設計根據水墨小品內容，簡約素雅。

水墨畫與藍夾纈紋樣創意絲巾走秀

　　2012年12月，由中華文化促進會織染繡藝術中心主辦的「民間染繡戲曲圖像展暨2013新款絲巾發布會」，在北京正乙祠戲樓展出，參與走秀的絲巾二百餘款，筆者有幸出任設計師，深度體驗了昔日梅派京劇老戲樓煥發時尚生機的互動。

● 文人畫與民間手工藝圖像輝映：

　　絲巾創意設計中，採用了西藏畫家韓書力的水墨寫意花鳥元素，結合浙江民間染織手工藝藍夾纈的印花紋樣，根據絲巾配飾規律與絲巾常規尺寸設計了方巾、長方巾等式樣，借用當年京劇名角梅蘭芳唱戲的戲樓，利用京劇武打專設的舞台，走出了一場中國傳統水墨繪畫與民間手工藝相融合的絲巾創意設計風情，讓觀眾大開眼界。

● 創意特色：

　　根據數位設計的圖形原樣採集資料，再造原創圖形紋樣，以期適應絲巾日常使用的要求。

● 工藝特色：

　　採用全介質數位印花技術，純手工進行雙面料縫製完成。

圖5-11、圖5-12
民間染繡戲曲圖像展暨2013新款絲巾發佈會　星星設計　北京正乙祠戲樓

插畫設計與數位媒介

插畫作為一種具備審美教育影響力的文化傳播形式，在古今中外的文化史上留下了深深的印跡，不少傳世作品甚至影響了幾代學人。從幼年到青少年再步入成年，幾乎人人都有過對讀本插畫的迷戀情結，在數位技術軟體為文化創意帶來便利的今天，插畫表現形式日趨豐富，除了為影視動漫提供原創資源，全球插畫作者可以通過網路載體發表自己心儀的佳作，加工訂製個性化文化商品，為人類生活增添無限美好。以下介紹幾類插畫藝術形式。

纖維刺繡插畫

● 審美耐力

第十二屆全國美展綜合展區插畫類作品前，觀眾對使用絲線、毛線和各色數位抽紗花邊按圖形的點線面繡出的〈神秘花園〉，充滿著期待觸摸的渴望，它不同於拼貼，在平面畫布上神奇的將花邊繞繡成凸起的圓狀形態，巧奪天工的技藝與審美耐力，讓觀眾驚嘆。如圖5-13、圖5-14所示。

以新媒介為主題的物化表現形式，創造了許多讓人耳目一新的插畫作品，且充滿中華文化特性和創作熱情，反映了新媒體文化創意與傳統技藝的交會，為中華美術內容與形式創新增添異彩。

繪本插畫

● 審美懷舊

人類自從有文化史以來，繪本插畫一直成為民眾文化生活的一部分，無論任何年齡層的讀者，都可以在各類繪本故事中發現自己心裡的秘密或是喜聞樂見的場景，這也是繪本插畫作為獨立美術形式經久不衰的情結——與過往的人和事的對話（懷舊情結）。

新媒體物化媒介對繪本技藝材質的可複製性、模擬性讓過往歷歷在目，成為永恆，讓更多的讀者和作者共用互動的體驗，拉近時代、年輪、種族和文化的距離，感受同樣的人生樂趣與幸福。

● 油畫插畫，如圖5-15所示。（4幅）
● 中國畫插畫（白描、壁畫、水墨），如圖5-16、圖5-17、圖5-18、圖5-19、圖5-20所示。
● 水彩插畫，如圖5-21、圖5-23、圖5-24、圖5-25所示。
● 鋼筆插畫，如圖5-22所示。

圖5-13、圖5-14　神秘花園　董雪淩、徐小鼎　大陸

圖5-16　漢代壁畫圖解　張吉霞、候吉明　壁畫　大陸

圖5-15　在北大荒的土地上　劉德才　油畫　大陸全國美展金獎

圖5-17　傣族升小和尚　白描　韓悅　大陸

圖5-18　漢代壁畫圖解　北京殘片　水墨　羅雙躍　大陸

圖5-19　瓶的誘惑　水墨　張雲　大陸

圖5-20　夏蟲不可語冰　水墨　張竹韻　大陸

圖5-21　昆蟲記　淡彩　肖勇　大陸

圖5-22　秘境　鋼筆　陳均　大陸

右上圖5-23
新手爸爸日記　水彩　孫妍　大陸

右中圖5-24
第一王牌　紙本水彩　李旭東　大陸

右下圖5-25
龍戰三韓　紙本鋼筆水彩　李旭東
大陸

包裝藝術與數位創意

華語包裝設計創意

● 〈絲絲入袋〉

　　由於包裝材質選用了兩岸民眾家喻戶曉的絲瓜囊作為電腦包裝設計內容，其縝密、精緻的自然植物肌理交織構成的天然圖案，具備樸素的自然美感，來自台灣的新生代設計師選用了南宋詩人陸游的劍南詩稿：「絲絲紅萼弄春季，不似疏梅只慣愁。」作為創意來源。

　　提取詩文中的「絲絲」作為電腦外包裝設計的創意；同時，採用成語中形容十分細緻、完全合拍的「絲絲入扣」改換末尾一個字，為〈絲絲入袋〉，尤為貼切，突顯了漢語文化的傳世魅力，美不勝收。

　　一件高新技術的數位設計創意產品，配置於有數千年歷史的原生植物材質的包裝設計，不僅具有防震抗壓功能，還有除濕透氣的環保作用，而且攜帶輕便，真可謂古為今用，量身訂製。如圖5-26所示。

● 〈美時美刻〉

　　華人文化、華語創意，對於兩岸設計師來説，是取之不盡，用之不竭的原生態創意資源，為兩岸人民熟悉而又親切的各類材質媒介應用於產品設計中，總是讓人回味無窮：原來〈美時美刻〉就在你我身邊，「美」之創意源出華夏菁華；對使用者而言，這類產品使用功能的整體過程，必然是一種值得享受的美麗經驗的過程，

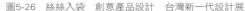

圖5-26　絲絲入袋　創意產品設計　台灣新一代設計展

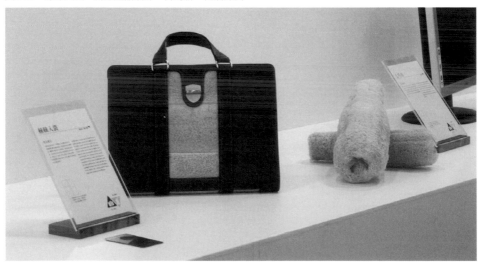

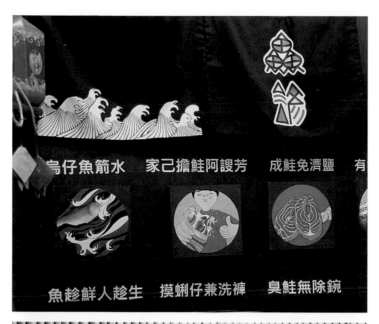

〈絲絲入袋〉的產品包裝設計讓人充分體驗了華人文化特有的審美親歷──體貼入微，美時美刻。

● 台灣海鮮諺語，如圖5-27、圖5-28所示。

閩南諺語是台灣本土語言之一，諺語是先民經由生活經驗及觀察，在民間廣為流傳的智慧語錄，含有豐富的經驗知識及具有警世教化等意義。

以圖例閩南語諺語內容譯成漢語的意義：烏仔魚箭水──強人所難；家已擔鮭阿諛芳──好獻殷勤、諂媚的人；魚趁鮮人趁生──凡事趁早，別浪費時間；摸蜊仔兼洗褲──一舉兩得；有魚不食頭──有錢就敗家；鮓靠蝦做目──同舟共濟；臭鮭無除�批──資歷淺，上不了檯面；成鮭免濟鹽──響鼓不用重錘；紅瓜魚被嘴誤──說話不慎，引來麻煩。

圖5-27、圖5-28
台灣海鮮諺語　台灣新一代設計展

台灣新生代設計師除了秉承中華民族文化教育的優秀傳統，更堅持在設計中融入本土民俗資源，如圖5-29、圖5-30所示。創新過往的教育形式中，取之於民，用之於民，為兩岸學子探索中華文化創業拓展了可持續發展之路。

● 無微不至

近年，從歷屆「台灣新一代設計展」的作品中，不乏「已獲專利」或「專利申請中」的標注，這類產品設計都有一個突出的共性，反映了「無微不至」的設計理念，它不僅是台灣新生代設計師對產品設計創意的初衷，也是終端產品的服務宗旨，體現了一種精緻美，所謂精緻，是成語說的「穠纖合度」，其實是指向設計的複雜程度，設計師要適應使用者需求做些彈性調整，哪怕是一條線、一個點、一個特殊效果，都必須有絕對的存在理由和必要性，這種去蕪存菁精神的結果，就是一種精緻。

這就是台灣新生代設計族群的產品創意能讓使用者產生耳目一新的心靈互動，為兩岸民生帶來無微不至的體貼與審美關懷，那麼心怡、雋永。

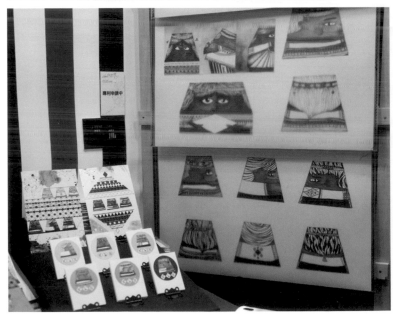

圖5-29、圖5-30
Jom 的世界——馬馬帖
包裝設計
台灣新一代設計展

左上圖5-31
月月花開 年年有餘一韓書力藝術絲巾
四方通機構　大陸

右上圖5-32
韓書力藝術絲巾　星星設計

中、下圖5-33、圖5-34
蘭亭序　數位高仿　手工宣
四方通機構　大陸

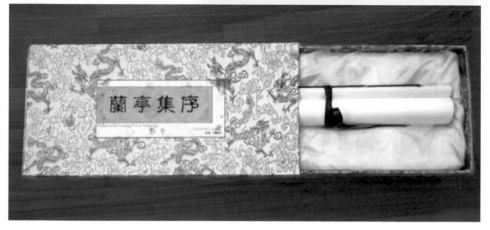

禁菸包裝創意藝術

●〈如果你想影響愛人，就必須戒菸〉創意設計，如圖5-35、圖5-36所示。

這是一件基於公益宣傳創意的紙本包裝設計形式，作品從動態影像設計、形象設計、圖片設計和包裝設計方面入手，強調創意建立在經驗之上，對設計而言最為重要。

設計創意來自「吸菸被認為是一個國際性問題。」這個菸盒要表達的資訊是：「如果你想影響愛人，就必須戒菸。」

設計技術應用：

首先用Adobe Photoshop繪製作菸盒，然後用Adobe Illustrator畫了一個幽默化的形象，最後用Photoshop對菸盒與圖片進行修正設計版面，完善推廣藝術形象。

圖5-35、圖5-36
如果你想影響愛人，就必須戒菸
Seokhoon Choi　韓國

全介質數位技術與傳統藝術

全介質媒材與傳統手工藝

　　2014年9月，第十二屆大陸全國美展綜合展區書籍裝幀類的三十件作品中，有一件以傳統大漆手工藝的書籍外觀設計作品，內容以全介質數位印製的冊頁，題為《邦錦美朵──彩色連環畫收藏珍品》的設計創意獨具匠心，在書籍裝幀史上也不多見。如圖5-37、圖5-38、圖5-39、圖5-40 所示。

1.《邦錦美朵》

　　作品選題採用1984年第六屆全國美展金獎作品彩色連環畫〈邦錦美朵〉（韓書力創作）作為內容，徵得原作者韓書力授權，按原畫原片、原規格及手工宣介質，並採用全介質數位高仿技術印製全套四十六幅畫作。

左上圖5-37　邦錦美朵　彩色連環畫收藏珍品　大漆盒
右上圖5-38　邦錦美朵　彩色連環畫收藏珍品　內外裝幀　星星　大陸
左下圖5-39　邦錦美朵　彩色連環畫收藏珍品　畫冊絲綢封面
右下圖5-40　手工宣冊頁裝幀　星星　大陸

2. 選材特色

　　針對反映特定歷史時期的故事特點，在選材創意中將中國傳統手工冊頁裝裱工藝作為載體，封面採用絲質纖維印製、熱熔膠數位壓印技術，外包裝漆盒選用傳統大漆工藝，以期向廣大讀者展現三十年來，中國大陸從文化審美觀念與傳統手工藝傳承，以及高新技術媒介融合應用並進的成果。

3. 裝幀藝術風格

● 書籍裝幀創意來自原作繪畫形式的黑地彩墨特徵，外觀整體以傳統黑色大漆為主調，突出內容的歷史感。

● 外包裝漆盒面的藏文書名以大漆鑲嵌工藝製成，體現藏民族崇尚的黑地白色（糌粑）圖案的審美習俗；由原作者韓書力為本書題款《邦錦美朵》則以傳統大漆貼金箔工藝完成。

● 《邦錦美朵》高仿品冊頁單面裝裱，全長17米。故事內容簡介選用金宣單獨印製，既便於讀者閱讀又不影響全套畫冊的繪畫藝術效果。

　　在全介質紙質材料的個性化選材中，結合傳統手工藝的體驗，給設計創意帶來出奇制勝的結果。

全介質創意設計與複合工藝

　　「一本多工藝」成為全介質數位創意設計的新個性。

　　傳統圖書裝訂工藝中，「立體書」的個性化創意為數位化高新技術印刷後道工序提供了可持續發展的空間。

● 創意百變的圖書〈窗·語〉

　　為了開啟讀者的好奇求知心理，根據內容需要，採用2.5度半立體圖形構成的敘事情節，滿足讀者的「悅讀求異」興趣，通過「立體悅讀」體驗，加深感知對圖書的智慧解讀，養成多角度的審美素養。如圖5-41、圖5-42所示。

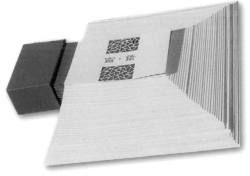

　　隨著世界性高新技術的層出不窮，新媒體文化需求的物化介質將在全介質數位創意設計領域彰顯其特殊的個性，這就需要一批有創意的並能精通印刷材質與數字印前工藝的設計師，才能把握這個創意經濟發展的時代契機。

圖5-41、圖5-42　窗·語　書籍裝幀　夏小奇　大陸

數位攝影與表現介質

　　創意經濟時期，新媒體技術與藝術的融合，打造了幾乎是全能型的攝影器材，「一鏡走天下」的功能取代了以往的「傻瓜相機」。集攝像、錄影、特效於一體，還能以高清輸出圖像、編輯圖像，按藝術創意的想像在各類材質或視頻媒體之間還原，讓攝影技術與藝術無所不能，個性材質輸出成了攝影藝術展示的新寵。

　　由於全介質噴印系統提供高達1/10000的色彩解析還原功能，令圖像更為細膩，黑白照片灰平衡更加完美。

左上圖5-43　西藏高原聖光對影　韓書力
右上圖5-44　小興凱湖濕地黃昏空渡　星星
下圖5-45　小興凱湖濕地落日靚影　星星

數位影像創意求異化

　　數位攝影成為創意經濟的新寵，審美標準則是作品提升的首要因素。作品形式取決於作者的審美品質，直接影響圖像後期製作效果：通過電腦編輯構圖、校色、調曲線，以期達到理想創意情境。

創意形式類型：

● 原生態風光，如圖5-43、圖5-44、圖5-45、圖5-46、圖5-47、圖5-48、圖5-49、圖5-50所示。

● 原創圖像藝術，如圖5-51、圖5-52、圖5-53、圖5-54、圖5-55、圖5-56、圖5-57所示。

● 原創媒體廣告，如圖5-58、圖5-59、圖5-60、圖5-61、圖5-62、圖5-63、圖5-64所示。

上圖5-46
西藏阿裡土林帶　林小平

中圖5-47
西藏甘登寺風馬旗林　阿旺

左下圖5-48
西藏乃窮寺建築裝飾　星星

中下圖5-49
西藏阿裡古格王朝遺址
林小平

右下圖5-50
西藏乃窮寺建築裝飾　星星

右頁左上圖5-51
歸來　福建霞浦　林小平

右頁左中圖5-52
流光溢彩　尤溪梯田　林小平

右頁左下圖5-53
輕舟唱晚　福建永安沙溪河
林小平

右頁右圖5-54、圖5-55、
圖5-56、圖5-57
福建永安百丈岩風光　林小平

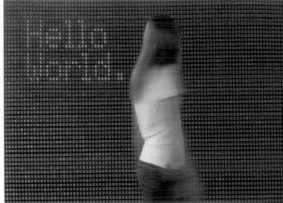

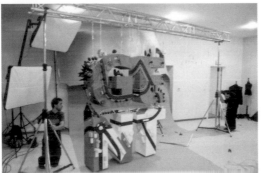

左上圖5-58、圖5-59
根特　創意城市 Soon　比利時

左下圖5-60
根特　創意藝術城市（影棚）比利時

右圖5-61、圖5-62
Hello World　向軟體致敬　Valentin Ruhry

右頁圖5-63、圖5-64
靜態攝影4D紙品字母設計　LoSiento

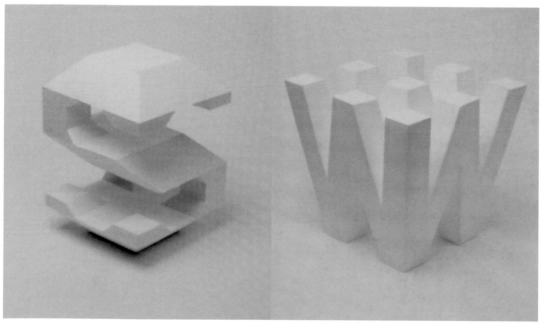

數位影像輸出多元化

　　原生態手工宣、桑蠶絲綢緞及新技術產出的特種紙、密度各異的畫布、皮質、纖維聚酯媒材等的肌理效果與相應的影像畫面完美融合，帶來另類創意的視覺感受。如圖5-65、圖5-66、圖5-67、圖5-68、圖5-69所示。

上圖5-65
根破碎 Gregoire A Meye　數位影像

下圖5-66
沉思 Gregoire A Meyer　數位影像
2015新藝術博覽會　台灣

圖5-67　魅力四攝　黃子佼　數位攝影　水晶裝裱　台灣　2015新藝術博覽會

- 材質更為多樣
- 幅寬大
- 裝訂、裝裱更為輕鬆
- 色彩豔麗耐久
- 圖像細膩，層次豐富

1. 創意應用形式：

影像藝術作品、個性掛曆、皮質巨幅畫像、油畫布（手繪布）畫像、掛軸宣紙畫像、布面重彩畫、各種紙質精裝影相冊、畢業紀念冊等。適用行業：影像行業店、個性DIY店、藝術品畫廊。

2. 結語：

數位媒體時代的交流方式呈世界性趨勢，數位內容產業欣欣向榮，其衍生產品創意創新更是層出不窮，由產品功能屬性與使用者需求方式促成各類新型業態的誕生，形成穩健的可持續發展態勢，產品的互動創意設計與創新業態令世人矚目，它的重點並非追求最新的科學技術或者如何創造另類的審美圖式，而是運用智慧資本讓高新技術真正服務人類的一種創造過程和體驗過程。

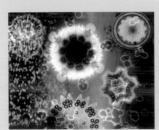

6

Chapter

佳作範例
圖文解析

6

Chapter

佳作範例
圖文解析

新媒體設計發展概況

請讀者按書目章節圖片編碼查詢對應文創説明。

圖文解析

● 智慧型機器人、互動桌面、LED燈光、壓克力裝置

圖1-1、圖1-2所示。微型智慧型機器人涌渦自身程式控制，在投影桌面白行運動，通過光電感應在桌面上留下機器人行走後的軌跡，猶如他在繪製一幅抽象的藝術作品，或讓機器人繞行，在行走過程中實現與觀眾互動。

如圖1-5所示。東方的美學始終將宇宙和自然作為主體，作者試圖通過新媒體技術生成的水墨影像進行時空轉換，讓古意中的水墨山水影像成為宇宙資訊的載體。

互動方式：隨著觀眾的介入，不斷變換的肢體動作和形體舞動的身影在虛擬影像的空間裡牽動著水墨山水的視覺演繹，觀眾則在虛擬影像中找尋白我的身影仿佛融入自然萬象之境界。

如圖1-6所示，外接繪圖板、視頻放映機、視頻電纜、紅外線攝像、自製火柴棒、擴聲器、放大器、低音炮、音訊電纜。（洛桑藝術設計大學西格瑪稀克斯實驗室 SIGMSIX I ECAL瑞士）為博物館或臨時展覽而構思的一套互動式裝置，它的交互原則非常簡單、直觀。只要使用一根火柴，參觀者就能「點燃」投射的畫面。

火柴的火焰是動畫的起始點，每一幅畫面都配有不同的音響，這給互動造成更大影響。

這套裝置不僅具有很強的娛樂性，也是對互動與可視方式的研究。

如圖1-8所示，Sifteo的物聯網智慧平台試圖打造一種新穎的互動式遊戲體驗。你可以用來移動、搖撼、旋轉或變換排列積木的方式，使積木之間形成相互傳感，從而創造出令人興奮、富有挑戰性的互動感受。如圖6-1所示。

如圖1-9所示，通過藝術、設計和技術而使人類重返生態平衡系統，以可擴展、可持續的環保方式來運用低速水流的動力。

該設計受到姥鯊（鯊魚的一種）天然形狀的啟發，採用工業時代的技術來製造外形、交互作用與自然相諧的水輪機。

如圖1-21所示，動物磁共振成像小組在鄉村中尋找最美的牛、豬、雞，以及其他生畜樣本，一旦找到，它會被從頭到尾掃描一遍以期獲得精確的內臟橫斷面圖像。食品科學研究者將動物組織樣本培植食用肉已成為可能。

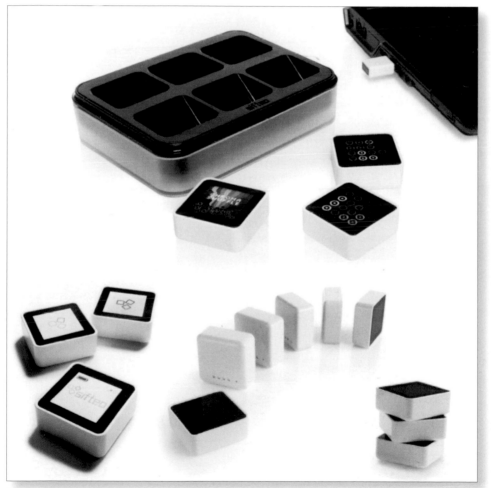

圖6-1　智慧積木　Sifteo公司　美國　物聯網交互設備

佳作賞析

　　如圖6-2，這是為波士頓大學邁阿密生命科學大樓創作的十幅視頻截屏牆畫，採用了影片《聆聽邁阿密》中的許多矽藻，並以矽藻的各種基因在顯微鏡下的圖形為構成。

圖6-2　生命之海　數位設計 Hugh O'Donnell　美國波士頓大學

互動媒體設計藝術

按章節圖片編碼查詢文創說明

寫實中國風

圖2-26，《三國殺》是中國傳媒大學動畫學院04級遊戲專業學生設計，由北京游卡桌游文化發展有限公司出版發行的一款熱門的桌上遊戲，並在2009年6月底由杭州邊鋒網路技術有限公司開發出網路遊戲。

《三國殺Online》是一款熱門的線上卡牌遊戲，將非常熱門的桌遊《三國殺》延伸到網路平台。融合了西方類似遊戲的特點，並結合中國三國時期背景，以身分為線索，以卡牌為形式，集合歷史、文學、美術等元素於一身。益智休閒，玩法豐富，在中國廣受歡迎。如圖6-3、圖6-4所示。

圖2-27，《九陰真經》是蝸牛公司開發的一款大型MMORPG網路遊戲，於2012年8月8日開啟不刪檔公測。

遊戲以中國武俠文化為背景，表現出中國武俠的核心元素：內外兼修的神奇武功、秀美壯觀的古代山河、有情有義的江湖外傳、正邪英雄的武林爭霸。

《九陰真經》榮獲「2013年度CGWR中國遊戲排行榜年度國產網遊精品獎」。如圖6-5、圖6-6所示。

上圖6-3、圖6-4　三國殺　中國傳媒大學動畫學院　大陸
中圖6-5　娶親遊行　大陸
下圖6-6　九陰真經　大陸

唯美風格

　　圖2-29，《紙境》(Tengami)是一款解謎冒險類移動遊戲，由英國獨立開發小組Nyamyam製作研發。整個遊戲世界均由書頁紙質結構組成，玩家通過拉動標籤或翻動頁面，從而與遊戲世界進行心靈溝通，最終揭曉隱藏在劇情背後的故事。與其説為是一款意境深遠的遊戲，倒不如説是一份巧奪天工的藝術品。

　　《紙境》中特立獨行的剪影風格，古色古韻的日本武士，蒼穹夜幕的皎潔月光，唯美的遊戲意境，在背景音樂方面堪稱天籟之音，由日本民樂「三味線」作為主樂器，悠揚唯美的弦奏樂器，潺潺流水般清澈迴響，一定會令你心神所往，流連忘返。

　　以下四幅佳作出自《紙境》遊戲場景。如圖6-7、圖6-8、圖6-9、圖6-10所示。

　　圖2-32，《紀念碑谷》是由ustwo games開發的解謎類手機遊戲。

　　遊戲通過探索隱藏小路、發現視力錯覺，以及擊敗神秘的烏鴉人來幫助沉默公主艾達走出紀念碑迷陣。

　　遊戲利用了迴圈、斷層及視錯覺等多種空間效果，構建出看似簡單卻又出人意料的迷宮，一些超出理論常識的路徑連接，讓你在空間感方面一下子摸不著頭腦，而這也是本作的神髓所在。

　　遊戲場景與配色唯美夢幻，它通過藝術感與娛樂性的完美結合，帶來了一股久違的清新之風。

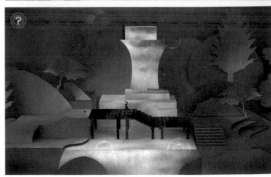

圖6-7、圖6-8、圖6-9、圖6-10　紙境　英國

卡通風格

圖2-30，《仙境傳說》，是改編自韓國超人氣作家李命進的同名幻想漫畫，有代表科幻的中世紀的村莊、精靈居住的森林、烈日曝曬的沙漠、東洋科幻風格的村莊等，遊戲裡還另外增加了外傳篇，玩家可完全投入比漫畫原著更加有幻想性及臨場感氣氛的世界。《仙境傳說》取材於北歐神話。其標題原文為《Ragnarok》（《RO》為其簡稱），發端於北歐神話中最著名的「眾神之黃昏」這一典故，大意為「神魔之最後一役」。

基於全3D引擎設計的可愛，卻不顯幼稚的角色設計。極度強化的社群系統。由連接緊湊且具有很強故事性的劇情組成的，《仙境傳說》原著作者李明貞（又譯李命進）的無數設計稿和原畫。在整個遊戲過程中流淌著的，由菅野洋子精心創作的優美音樂，等等。不僅僅是享受《仙境傳說2》遊戲本身，而是在這個世界中哭泣、歡笑。同夥伴們一起享受快樂和幸福。如圖6-11、圖6-12、圖6-13所示。

圖6-11、圖6-12、圖6-13
仙境傳說 Ragnarok 2D+3D的混合遊戲
韓國Gravity公司

移動媒體創意設計

二維動畫案例賞析

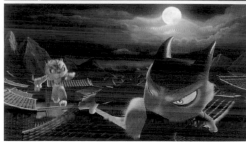

左上圖6-14　狐狸打獵人韓美林　服裝設計
剪紙動畫　1978　上海美術製片廠

左中圖6-15　沒頭腦與不高興
上海美術電影製片廠 1962

左下圖6-16　葫蘆兄弟　上海美術製片廠
1986-1987　2012國際動漫節金獎圖

右圖6-17　兔俠傳奇　孫立軍等
北京電影學院動畫學院

圖6-18　孟姜女　李詩芸、王冬松　大陸

圖6-19　成語故事　王建華　大陸

圖6-20、圖6-21　老人與小豬　動畫　孫怡然　中央美院　大陸

電影動畫案例賞析

　　《西遊記——大聖歸來》影片的世界觀是架構在《西遊記》小說原著的基礎之上，根據中國傳統神話故事，進行了新的拓展和演繹。影片將故事設定在唐僧十世輪迴的第一世，一無所長的唐僧只有八歲，而無所不能的悟空卻帶著五行山下的符

圖6-22　西遊記-一大聖歸來　劇情　土地公公　大陸

圖6-23　土地公人物設計手繪稿　大陸

咒；命運讓他們在弱爆的情況下相遇，面對的挑戰卻是群妖圍捕。

影片以二維、三維的特技，採用遊戲場景的風格結合概念化的人設，中西媒體藝術合璧的成果給全球觀眾帶來全新的體驗。

上圖6-24　大聖歸來——江流兒（唐僧化身）角色手繪原稿　大陸
下圖6-25　大聖歸來——人設手繪原稿　大陸

右頁上圖6-26　大聖歸來——場景手繪稿（色彩）　大陸
右頁下圖6-27　大聖歸來——場景手繪稿（素描）　大陸

上圖6-28 大聖歸來 場景手繪稿（色彩） 大陸
下圖6-29 劇情 孫悟空、江流兒（唐僧化身）、豬八戒在林中同行 大陸

動畫漫畫案例賞析

圖6-30
PP猴系列　動畫漫畫
陳華　大陸

圖6-31
滅絕・ING　動畫漫畫
周宗凱　大陸

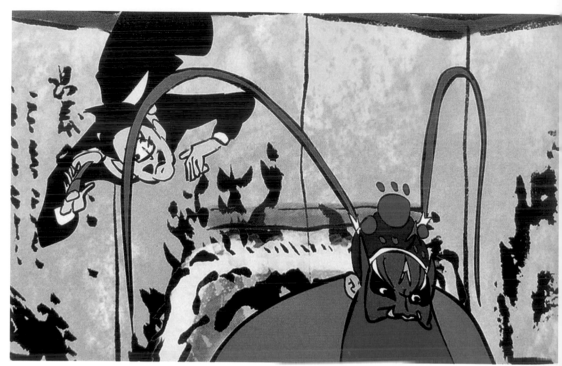

圖6-32　裕豐灣　動畫漫畫　馬池　大陸

圖6-33　溝通　漫畫　劉曉東　大陸

圖6-34 那些趣事 動畫漫畫
江雨璐 大陸

圖6-35 無題 漫畫 夏大川 楊欣 大陸

圖6-36 最後的晚餐 漫畫 肖文津 大陸

圖6-37 無題 漫畫 張覺民 大陸

互動媒體與移動媒體的交融

文化傳播案例

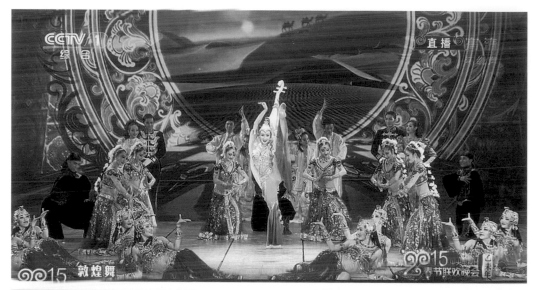

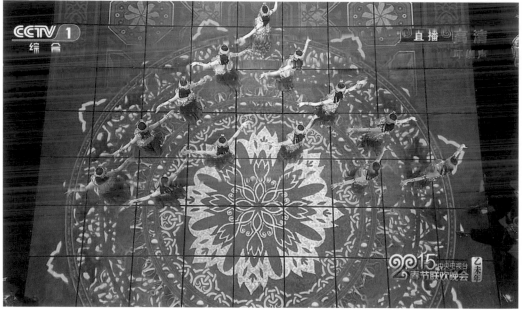

圖6-38、圖6-39　絲綢霓裳　敦煌舞　大陸2015央視網路春節晚會

將人類視作協同進化
的生物體，以此重新考慮
衛生保健的方式方法。為
了使未來的生態系統更加
平衡，更利於生物互利共
生而提供多種有利措施、
新做法和新裝置。

圖6-40　種族　視頻
邁克爾・伯頓 Michael・Burton
英國

品牌設計服務創新案例

神經行銷文案：輕點

向朋友打個招呼，或者向至愛表達思念，只需悄悄地輕點他們幾下，他們的手腕就能感覺到，針對不同的朋友，你還能發送各種不同的輕點。

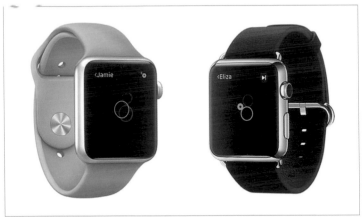

圖6-41、圖6-42、圖6-43、圖6-44
Apple Watch　蘋果手錶　美國

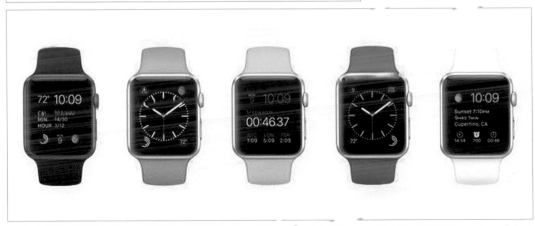

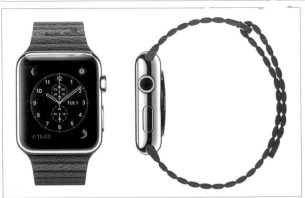

圖6-45
專注樂趣
smart網頁設計

圖6-46
smart中國上市五周年
網頁設計

圖6-47
smart首頁設計

圖6-48
能給你安全感的，未必都是大塊頭
smart網頁設計

傳統媒體與新媒體文化融合

文化產業創新與藝術品收藏案例

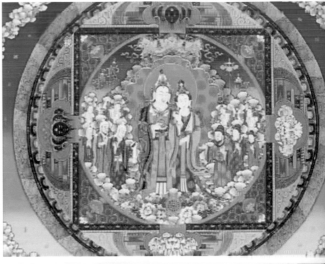

左上・圖6-49
民族團結寶鼎——百幅新唐卡之一　西藏

右上・圖6-50
文成公主進藏——百幅新唐卡之一　西藏

左下・圖6-51
祥和社區——百幅新唐卡之一　西藏

右下・圖6-52
拉薩新風尚——百幅新唐卡之一　西藏

水墨藝術纖維與數位創意設計案例

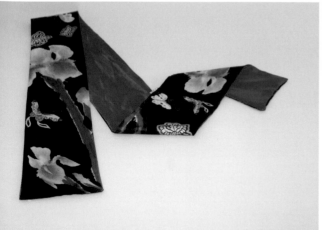

左上·圖6-53
韓書力藝術絲巾設計　星星　大陸

左中、下·圖6-54、圖6-55
破壁 韓書力藝術絲巾設計　星星　大陸

右上·圖6-56
工筆重彩絲質屏風設計　四方通機構　大陸

右下·圖6-57
韓書力藝術絲巾（羊毛）　大陸

包裝藝術創意設計案例

● 水果與蔬菜種子的可持續包裝

　　單片100%可迴圈瓦楞卡紙作為包裝材料，選擇具有懷舊聯想的圓形創意，讓消費者購買時習慣見到的生長完好的果蔬。

　　設計自然本色和卡紙的審美創造與眾不同，以便傳達更多資訊，讓消費者產生令人興奮和親切的感覺。

圖6-58、圖6-59、圖6-60、圖6-61、圖6-62　你自己成長　包裝設計

● 此處、彼處、處處 印刷包裝設計創意

　　印品介質上的八個新字模，利用首爾人行道的布局和模組設計出新字體，反映了首爾的文化並通過字體的形式將這一文化傳遞出來，促進交流。

上圖6-63　此處、彼處、處處　印刷包裝設計　韓國
下圖6-64　此處、彼處、處處　書籍包裝設計　韓國

● 包裝設計創意

　　吸菸的一些副作用不僅會影響到吸菸者自身，還會影響不吸菸者，黃牙和口臭是吸菸引起的兩個問題。很多人都希望能將甜蜜的吻獻給所愛的人，但是，如果他們的愛人吸菸，那麼接吻就會令人厭惡。

　　當吸菸的人打開這個菸盒時，就會看到黃色的牙齒毀了一張漂亮的臉蛋。此外，這種包裝還可以警示吸菸者認識到菸盒上的臉不僅表示他們所愛的人，還可能表示他們自己。如圖5-35、圖5-36所示。

插畫藝術創意案例

上圖6-65　古詩插畫　邵連　大陸
下左圖6-66　故鄉尋夢　聶兆峰　大陸
下右圖6-67　土地　油畫插畫　沈水明　大陸

左上圖6-68　蒼冥　插畫　孔令偉　大陸
左中圖6-69　秘境　插畫　陳均　大陸
右上圖6-70　天府之國　插畫　賀鵬奇　大陸

左下圖6-71　拙政園　白描插畫　劉珺　大陸
右下圖6-72　感知氣節　插畫　黃媛媛　大陸

圖6-73　戰鬥後的休息　紙本鋼筆水彩　李旭東　大陸

圖6-74　昆蟲記　插畫　白冰　大陸

圖6-75　飛鼠的故事　水彩插畫　江健文　大陸

書籍裝幀藝術創意案例

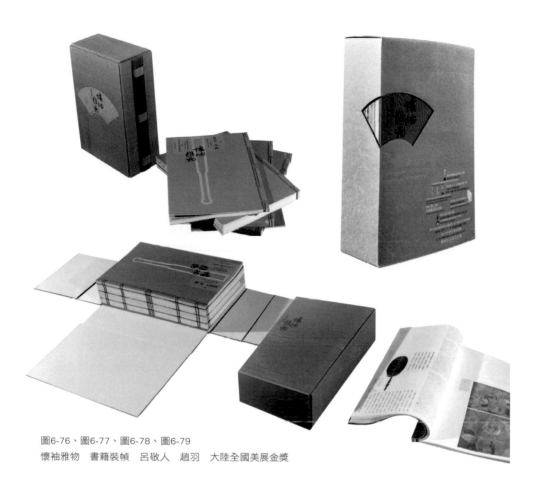

圖6-76、圖6-77、圖6-78、圖6-79
懷袖雅物　書籍裝幀　呂敬人　趙羽　大陸全國美展金獎

圖6-80、圖6-81
道意天語　書籍裝幀　王玉鈺　大陸

第1章　圖片來源

圖1-1～圖1-2　引自《第三屆藝術與科學國際作品展作品集》，中國建築工業出版社，2012年10月出版

圖1-3　引自《第12屆全國美術作品展覽綜合畫種、動漫作品集》，人民美術出版社，2014年10月出版

圖1-4　出自丘星星攝影，第29屆世界設計大會，2009年12月北京

圖1-5～圖1-9　引自《第三屆藝術與科學國際作品展作品集》，中國建築工業出版社，2012年10月出版

圖1-10　出自百度baidu（蘋果官網），丘星星畫面截圖，2015年8月

圖1-11～圖1-12　出自丘星星攝影，第29屆世界設計大會，2009年12月北京

圖1-13～圖1-14　出自百度baidu（蘋果官網），丘星星畫面截圖，2015年8月

圖1-15　出自丘星星攝影，「2013台灣新一代設計展」，2013年5月台北

圖1-16　出自丘星星攝影，「2010上海世博會（西班牙館）」，2010年6月上海

圖1-17　引自《首屆北京國際設計三年展》，中國建築工業出版社，2011年9月出版

圖1-18　引自《第三屆藝術與科學國際作品展作品集》，中國建築工業出版社，2012年10月出版

圖1-19　出自中國中央電視台綜合頻道「2015年網路新春」，百度baidu，丘星星畫面截圖，2015年7月

圖1-20　出自百度baidu，丘星星畫面截圖，2015年8月

圖1-21　引自《首屆北京國際設計三年展》中國建築工業出版社2011年9月版

圖1-22　引自《第三屆藝術與科學國際作品展作品集》，中國建築工業出版社，2012年10月版

圖1-23～圖1-25　出自百度baidu，丘星星截圖，2015年7月

圖1-26　引自《第三屆藝術與科學國際作品展作品集》，中國建築工業出版社，2012年10月版

圖1-27　出自百度baidu（蘋果官網），丘星星畫面截圖，2015年8月

圖1-28　出自百度baidu（西藏社宣部網站），丘星星畫面截圖，2015

圖1-29～圖1-30　出自丘星星攝影，「上海藝術宮博覽會」，2015年6月上海

圖1-31　引自《韓書力進藏四十年繪畫展》，中國美術館，2013年北京9月

圖1-32～圖1-33　出自百度baidu（西藏社宣部網站），丘星星畫面截圖，2015年

圖1-34　引自《第三屆藝術與科學國際作品展作品集》，中國建築工業出版社，2012年10月版

圖1-35～圖1-37　出自百度baidu，丘星星畫面截圖，2015年7月

第 2 章　圖片來源

圖2-1～圖2-4　引自《第三屆藝術與科學國際作品展作品集》，中國建築工業出版社，2012年10月出版

圖2-5　出自丘星星攝影，「第29屆世界設計大會」，2009年12月北京

圖2-6～圖2-7　引自《第三屆藝術與科學國際作品展作品集》，中國建築工業出版社，2012年10月出版

圖2-8～圖2-16　出自百度baidu（蘋果官網），丘星星畫面截圖，2015年7月

圖2-17～圖2-19　出自丘星星攝影，「2010上海世博會（中國館）」，2010年6月上海

圖2-20～圖2-22　出自百度baidu（遊戲walkr），丘星星畫面截圖，2015年7月

圖2-23～圖2-24　出自丘星星攝影，「2015台灣新一代設計展」，2013年3月台北

圖2-25～圖2-26　出自百度baidu（遊戲網），丘星星畫面截圖，2015年7月

圖2-27　出自百度baidu（網路遊戲 蝸牛公司），丘星星畫面截圖，2015年7月

圖2-28～圖2-37　百度baidu（遊戲網lostwinds；Tengami；Ragnarok；ustwo games；Braid），丘星星畫面截圖，2015年7月

圖2-38～圖2-40　出自百度baidu，丘星星畫面截圖，2015年7月

第 3 章　圖片來源

圖3-1～圖3-6　出自百度baidu，丘星星畫面截圖，2015年8月

圖3-7～圖3-9　出自丘星星攝影，「上海藝術宮博覽會」，2015年6月上海

圖3-10～圖3-13　出自《第12屆全國美術作品展覽綜合畫種、動漫作品集》，人民美術出版社，2014年10月出版

圖3-14～圖3-15　出自丘星星攝影，「上海藝術宮博覽會」，2015年6月上海

圖3-16～圖3-19　《第12屆全國美術作品展覽綜合畫種、動漫作品集》，人民美術出版社，2014年10月出版

圖3-20～圖3-21　出自丘星星攝影，「第29屆世界設計大會」，2009年12月北京

圖3-22～圖3-26　出自百度baidu，丘星星畫面截圖，2015年8月

圖3-27　引自《第12屆全國美術作品展覽綜合畫種、動漫作品集》，人民美術出版社，2014年10月出版

圖3-28～圖3-30　由扮演者林蕾提供

圖3-31～圖3-49　出自百度baidu，丘星星畫面截圖，2015年8月

圖3-50～圖3-53　百度baidu（Aivvy Q網頁），丘星星畫面截圖，2015年8月

圖3-54～圖3-57　出自丘星星攝影，國立台北歷史博物館，2013年5月台北

圖3-58～圖3-59　出自丘星星攝影，「2015台灣新一代設計展」，2015年5月台北

圖3-60～圖3-61　引自《第12屆全國美術作品展覽綜合畫種、動漫作品集》，人民美術出版社，2014年10月出版

第 4 章　圖片來源

圖4-1～圖4-2　出自中國中央電視台綜合頻道「2015年網路新春」，百度baidu，丘星星畫面截圖，2015年7月

圖4-3　引自《第三屆藝術與科學國際作品展作品集》，中國建築工業出版社，2012年10月出版

圖4-4　出自丘星星攝影，「2014台灣新一代設計展」，2014年5月台北

圖4-5　引自《第三屆藝術與科學國際作品展作品集》，中國建築工業出版社，2012年10月出版

圖4-6～圖4-12　出自百度baidu（蘋果官網），丘星星畫面截

圖，2015年8月

圖4-13～圖4-15　出自百度baidu，丘星星畫面截圖，2015年8月

圖4-16　出自丘星星攝影，「上海名車展」，2015年6月

圖4-17～圖4-21　出自百度baidu（smart 網頁），丘星星畫面截圖，2015年8月

圖4-22～圖4-26　出自百度baidu（蘋果官網），丘星星畫面截圖，2015年8月

圖4-27、圖4-28　出自丘星星攝影，「2015台灣新一代設計展」，2015年5月台北

圖4-29～圖4-32　出自百度baidu（蘋果官網），丘星星畫面截圖，2015年8月

圖4-33～圖4-34　出自百度baidu（小米網頁），丘星星畫面截圖，2015年8月

圖4-35　引自《第三屆藝術與科學國際作品展作品集》，中國建築工業出版社，2012年10月出版

圖4-36～圖4-39　出自丘星星攝影，「2015台灣新一代設計展」，2015年5月台北

圖4-40　引自《第三屆藝術與科學國際作品展作品集》，中國建築工業山版社，2012年10月版

圖4-41　出自丘星星攝影，「上海藝術宮博覽會」，2015年6月上海

圖4-42　出自丘星星攝影，「2010上海世博會（西班牙館）」，2010年6月上海

圖4-43～圖4-45　出自丘星星攝影，「上海同濟大學創意學院2015屆畢業設計展」

圖4-46～圖4-48　引自《第三屆藝術與科學國際作品展作品集》，中國建築工業出版社，2012年10月出版

圖4-49～圖4-51　引自《首屆北京國際設計三年展》，中國建築工業出版社，2011年9月出版

圖4-52～圖4-55　出自丘星星攝影，「2015台灣新一代設計展」，2015年5月台北

第 5 章　圖片來源

圖5-1～圖5-7　出自百度baidu（西藏衛視網路視頻），丘星星畫面截圖，2015年8月

圖5-8～圖5-10　引自2015《韓書力水墨小品檯曆》，北京大美西藏畫廊，2014年12月

圖5-11～圖5-12　出自丘星星設計作品「民間染繡戲曲圖像展暨2013新款絲巾發佈會」

圖5-13～圖5-23　引白《第12屆全國美術作品展綜合畫種、動漫作品集》，人民美術出版社，2014年10月出版

圖5 24～圖5-25　由作者李旭束提供

圖5-26　出自丘星星攝影，「2013台灣新一代設計展」，2013年5月台北

圖5-27～圖5-30　出自丘星星攝影，「2015台灣新一代設計展」，2015年5月台北

圖5-31～5-34　由福建四方通機構出品並提供圖片

圖5-35～圖5-36　出自丘星星攝影，「第29屆世界設計大會」，2009年12月北京

圖5-37～圖5-40　出自丘星星設計、攝影

圖5-41～圖5-42　引自《第12屆全國美術作品展綜合畫種、動漫作品集》，人民美術出版社，2014年10月出版

圖5-43　出自韓書力攝影

圖5-44～圖5-45　出自丘星星攝影

圖5-46～圖5-47　出自林小平攝影

圖5-48　出自丘星星攝影

圖5-49　出自林小平攝影

圖5-50　出自丘星星攝影

圖5-51～圖5-57　出自林小平攝影

圖5-58～圖5-64　引自 TYPOHOLIC viction:ary

圖5-65～圖5-67　出自丘星星攝影，「2015台灣新藝術博覽會」

第 6 章　圖片來源

圖6-1～圖6-2　引自《第三屆藝術與科學國際作品展作品集》，中國建築工業出版社，2012年10月出版

圖6 3～圖6 13　出自百度baidu（遊戲網：二國殺Online：lostwinds；Tengami；Ragnarok；Braid），丘星星畫面截圖，2015年7月

圖6-14～圖6-16　出自丘星星攝影，「上海藝術宮博覽會」，2015年6月上海

圖6-17～圖6-21　引自《第12屆全國美術作品展覽綜合畫種、動漫作品集》，人民美術出版社，2014年10月出版

圖6-22～圖6-29　出自百度baidu，丘星星畫面截圖，2015年8月

圖6-30～圖6-37　引自《第12屆全國美術作品展覽綜合畫種、動漫作品集》，人民美術出版社，2014年10月出版

圖6-38～圖6-39　出自中國中央電視台綜合頻道「2015年網路新春」，百度baidu，丘星星畫面截圖，2015年7月

圖6-40　引自《首屆北京國際設計三年展》，中國建築工業出版社，2011年9月版

圖6-41～圖6-44　出自百度baidu（蘋果官網），丘星星畫面截圖，2015年8月

圖6-45～圖6 48　出自百度baidu（smart 網頁），丘星星畫面截圖，2015年8月

圖6-49～圖6-52　出自百度baidu（西藏社宣部官網），丘星星畫面截圖，2015年8月

圖6-53～圖6-57　出自丘星星攝影

圖6-58～圖6-64　出自丘星星攝影，「第29屆世界設計大會」，2009年12月北京

圖6-65～圖6-81　引自《第12屆全國美術作品展覽綜合畫種、動漫作品集》，人民美術出版社，2014年10月出版

參考書目

1. 《第十二屆全國美術作品展覽綜合畫種、動漫作品集》，人民美術出版社，2014年10月出版

2. 《第三屆藝術與科學國際作品展作品集》，中國建築工業出版社，2012年10月

3. 《首屆北京國際設計三年展》，中國建築工業出版社，2011年9月

4. 文化創意新體驗，國立故宮博物院（台北），2014年4月

5. 《趣味的甲骨金文》，游國慶主編，國立故宮博物院（台北），2012年12月

6. 《互動設計概論》葉瑾睿著，藝術家出版社（台灣），2010年10月

7. 《文化創意產業讀本》，李天鐸編著，台灣遠流出版事業股份有限公司，2013年9月

8. 《古代圖形文字藝術》，崇義、王心怡編著，台灣北星圖書事業股份有限公司，2013年4月

9. TYPOHOLIC viction : ary

10. 新華通訊社，參考消息報社

11. 《韓書力進藏四十年繪畫展》，中國美術館，2013年北京9月

［後記］

　　1999年耶誕節前夕，筆者有幸借在美國AIU大學洛杉磯設計學院（American InterContinental University--Los Angeles)訪學期間參觀了好萊塢的環球影城，深度體驗了一場題為「Computer Future」（未來電腦時代）的數位影音媒體的虛擬場景與矗立觀眾席兩旁的巨型機器人槍戰的影劇，儘管當時的數位成像技術遠不如今日，但是與觀眾互動的結果還是「刺激有餘，驚嚇不已。」魂飛魄散之後不禁反省思過：數位技術威力如此震攝，但是數位媒體文化的藝術審美情懷都去了哪裡？全被技術吞噬了嗎？

　　這或許就是筆者在本書內容中極力將文化創意與新媒體藝術的人文關懷，用心植入每個章節的編寫初衷。

　　近年由於工作需要，筆者常往來於海峽兩岸高校之間作設計教育交流訪問。2014年5月在台期間，拜訪了台灣資深藝術策展人、藝術家出版社發行人何政廣先生，有幸接受了何先生之邀，編撰數位媒體設計類教材。

　　以後一年裡的教材編寫過程中，筆者深入與新媒體應用研究相關的科研院所，以及設計企業、文創產業機構，希望真實感受當下新媒體創意設計「體驗經濟」的發展情境，為編撰該書獲得了頗豐的可感資料。

所幸的是，筆者長期擔任高校設計專業本科生與碩士研究生的教學科研工作，在與先進國家設計教學的交流經驗基礎上，編寫出版了經典設計解讀叢書以及數位技術類書籍教材十餘部，並參與企業對全介質數位技術的研發，以及行業推廣、實驗室教學應用。2015年3月指導學生陳銀珊創作繪本〈魚盆夢游〉獲得中國全國大學生藝術展演設計專業組金獎，對新媒體技術與藝術設計的教學應用體驗感受深切，為本書編寫提供了可行性論據。

　　本書第5章，傳統媒體與新媒體文化融合，把西藏百幅新唐卡藝術作為原生態文化創意產業發展的案例典範，同時作為文化商品的藝術品收藏內容編入設計專業教材，尚屬首次。

　　藉此由衷地感謝遠在西藏的資深藝術家余友心先生在創作繁忙之際對該章節內容予以悉心審校；閨蜜好友林小平編審為該書提供最新佳作案例；以及筆者的兩位在讀研究生林蕾、林栩鈺為本書的資料整理作了大量工作，在此一併致謝。

　　該書內容涉及應用領域極其廣泛，鑒於筆者才疏學淺，錯誤在所難免，懇請諸前輩、同行不吝賜教，以期再版時修訂、不斷臻於完善。

<div align="right">

丘星星

2015 夏，於榕城夢山

</div>

新媒體技術與
藝術互動設計

| Interaction design of arts and technology in new media |

丘星星 編著

國家圖書館出版品預行編目資料

新媒體技術與藝術互動設計 /
丘星星 編著.--初版.
台北市：藝術家，2016.04
160面；17×24公分.--

ISBN 978-986-282-177-0（平裝）

1.數位藝術 2.互動式媒體 3.視覺設計

956 105002191

發 行 人 | 何政廣
總 編 輯 | 王庭玫
編　　輯 | 鄭清清
封面設計 | 張娟如
美術編輯 | 吳心如

出 版 者 | 藝術家出版社
台北市重慶南路一段147號6樓
TEL：（02）2371-9692～3
FAX：（02）2331-7096
郵政劃撥：01044798 藝術家雜誌社帳戶

總 經 銷 | 時報文化出版企業股份有限公司
桃園市龜山區萬壽路二段351號
TEL：（02）2306-6842

南部區域代理 | 台南市西門路一段223巷10弄26號
TEL：（06）261-7268
FAX：（06）263-7698

製版印刷 | 欣佑製版印刷股份有限公司
初　　版 | 2016年4月
定　　價 | 新台幣360元

ISBN 978-986-282-177-0

法律顧問蕭雄淋